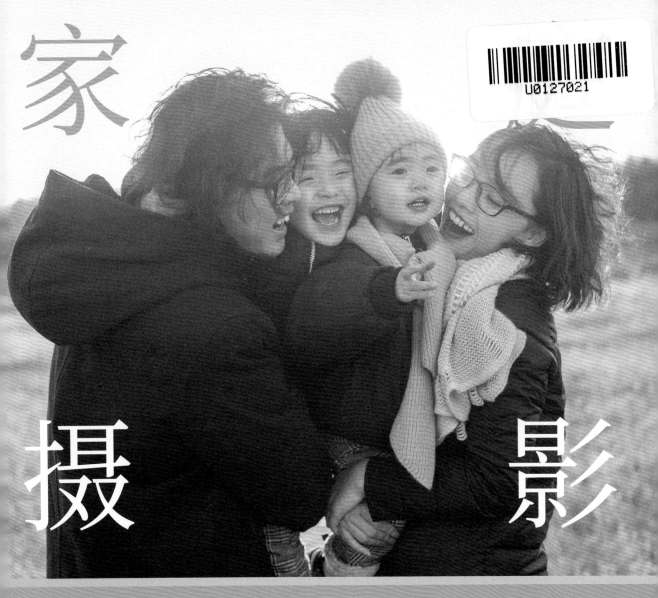

家

摄 影

马焜/著

像写日记一样
拍照

电子工业出版社
Publishing House of Electronics Industry
北京·BEIJING

图书在版编目（CIP）数据

家庭摄影：像写日记一样拍照 / 马焜著 . -- 北京：电子工业出版社，2022.6

ISBN 978-7-121-43278-1

Ⅰ . ①家… Ⅱ . ①马… Ⅲ . ①摄影技术 Ⅳ . ① J41

中国版本图书馆 CIP 数据核字 (2022) 第 058182 号

责任编辑：田　蕾

印　　刷：河北迅捷佳彩印刷有限公司
装　　订：河北迅捷佳彩印刷有限公司
出版发行：电子工业出版社
　　　　　北京市海淀区万寿路 173 信箱　　　　　　　邮　编：100036
开　　本：787×1092　1/16　　　　　印　张：15　　　　字　数：384 千字
版　　次：2022 年 6 月第 1 版
印　　次：2022 年 6 月第 1 次印刷
定　　价：108.00 元

凡所购买电子工业出版社图书有缺损问题，请向购买书店调换。若书店售缺，请与本社发行部联系，联系及邮购电话：(010) 88254888，88258888。

质量投诉请发邮件至 zlts@phei.com.cn，盗版侵权举报请发邮件至 dbqq@phei.com.cn。

本书咨询联系方式：(010) 88254161 ～ 88254167 转 1897。

前言

父母是最好的家庭摄影师

———————

"幸福，大概就是如此吧！"——《DaCafe 日记》

2010 年森友治的作品《DaCafe 日记》打开了我对日记式摄影进一步认识的大门。在日本有很多以拍摄生活周遭事物为题材的摄影师，他们将琐碎的日常生活展现在照片里，没有过多的摄影技巧，但是每一张照片却充满着生活的活力和张扬。他们用镜头告诉我们，摄影的真谛就是拍自己所爱所想，只有在真实的基础上拍，技巧才能熠熠生辉。记录真实而美好的日常瞬间，保持一颗赤子之心吧！

这些看似微不足道的日常细节往往是最打动人心的，藏在日常生活里的瞬间是无尽的温暖和快乐，是值得被认真保护的纯真。真诚的赤子之心一直潜移默化地影响着我对未来的规划。

2013 年，我的第一份职业从影楼开始，固化的拍摄模式与自己关于"未来"的职业理想背道而驰。但很幸运的是，在这里我遇到了生命中最珍贵的另一半——小渔。带着一部相机、一个脚架，我们开始了最简单的生活，也在慢慢寻找"未来"的方向。

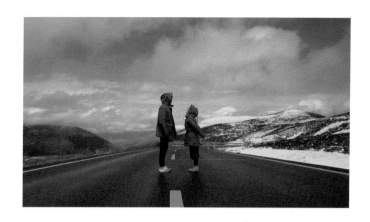

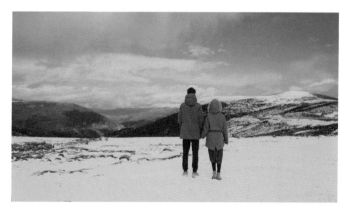

2017 年，我怀着对摄影的初心，在小渔的支持下离开北京到杭州定居，认识了对我摄影职业生涯影响最大的三位引路人——文子、浩森、暴暴蓝老师。在他们的照片里不是千篇一律的笑容，而是自然美好的青春感动。在三位老师的指导下，我开始尝试拍摄儿童写真和家庭记录。

越来越多的美好瞬间被我的相机定格记录，我发现取景器里的"小宇宙"开始多彩起来。每次遇到可爱天真的小朋友，我就追着他们不停地"咔嚓咔嚓"，记录着他们的喜怒哀乐。可爱的小天使们不会顾忌我的镜头，不是在淘气地忘我玩耍，就是盯着某样东西好奇发呆，吃饭时脸上沾着饭粒……他们就这样把真实纯粹的光芒投射在我的镜头里，触动着我内心最柔软的地方。

照片是瞬间，是心动，是无法复制的永恒，不应该被僵硬的笑容固定住。在接触儿童摄影的过程中，我认识了很多孩子的爸爸妈妈。他们都想认真记录下孩子的每个成长瞬间，或开心，或淘气。看着照片里每一个真挚的瞬间，我们仿佛可以一直当一个长不大的小孩，永远保持着纯真。

2020 年，从不平凡到熠熠发光。

2020 年的 7 月，咔咔的出生冲散了我们一切的不安与焦虑。

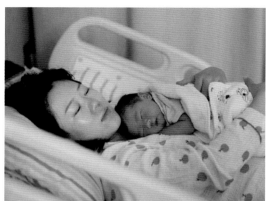
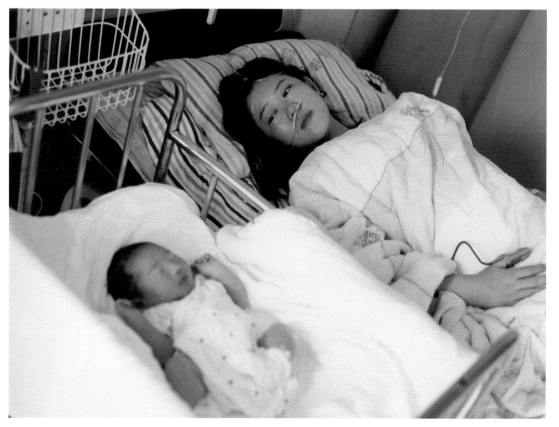

随着咔咔的出生，我的镜头里便多了一个叫作女儿的小天使。她生活中的每一刻都让初为父母的我们想要好好记录。定格的每一张照片都是弥足珍贵的，第一次转身、第一次笑、第一次洗澡……好多第一次都在小小的取景器里熠熠生辉，总能化解我们所有的烦恼。人生呢，不一定要认清所有事物，认定最值得珍惜的事物便是最重要的。从现在到未来，做好咔咔的记录官，同她一起成长。

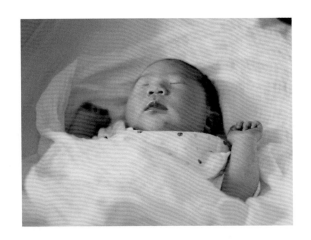

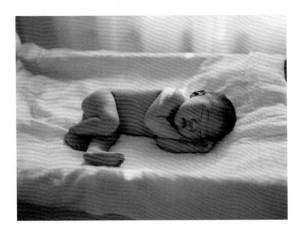

2020 年 12 月，送给咔咔的第一份礼物便是咔咔记录馆的诞生。成立摄影工作室的初衷是能够给更多家庭带去真实纯粹的记录，漫漫人生的每一刻不需要被精修，但值得像日记一样被记录珍藏——"咔咔记录馆，定格真实，记录成长"。

成为父亲之后，终于能够更真切地感受到作为父母想要记录下孩子成长的那种心情，其实无关乎摄影器材，拥有一部手机或者卡片机，父母都能成为最棒的家庭摄影师。

说到这里，其实才开启了写这本书的初衷，除了分享自己的摄影心得和一些自我感觉良好的照片，最主要的就是希望父母们能够从生活中去发现小朋友的闪光点，抓住日常的瞬间，像写日记一样去记录孩子的成长，定格住他们短暂而又灿烂的纯真。

就像我拍摄家庭亲子写真一样，喜欢在生活里的场景，记录每天的"柴米油盐"，这样可以把自然真实的情感流露出来，并且不需要太多装饰。关于成长的点点滴滴——追逐，打闹，发呆，大笑，哭……都值得被记录下来。

家庭写真的本质是"真"，是记录生活的点滴。所以作为父母的我们才是家庭写真的最佳摄影师，那些闪光点总在陪伴家人的时时刻刻里迸发出来，我们可以是记录者，也可以是创造者。

相信我们这一代人总有一些压箱底的童年"黑历史"照片，原本应该天真活泼的我们穿着不属于我们的衣服，凹着奇怪别扭的造型，涂着尴尬的大红唇，一脸烂笑。这是我们上一代人对于我们成长的记录。而我们这一代人想要的不仅仅是照片，还有纯粹真实的生活记录，其实这才是家庭摄影的意义所在。

有一句话我很喜欢："时光会走远，影像能长存。"

小时候总是避免不了几次搬家，随着时间的推移，有些记忆会慢慢淡忘，而当我拿起相机回老家记录下这些角落时，被时光冲散的记忆在一张张定格的照片里涌现出来，它们就像一个个讲故事的人带我回顾着童年的星辰浪漫。

像写日记一样记录下日常生活中最自由纯粹的瞬间，是对

时光最好的珍藏，关于成长的相册就像一壶好酒，酿得越久越香醇。待到某一天翻开这本时光相册，好像那时候永远都是夏天，阳光格外充足，日子也格外明媚。所以爸爸妈妈们还在犹豫什么呢，拿起相机跟我一起"咔嚓"，定格美好的瞬间吧！

日常、琐细、朴素、温暖——放大生活的每一处细节，没有高反差，没有复杂的构图，没有强烈的色彩，但每一张照片中都散发着幸福的味道，这就是日记式拍照带给我们的感受。

Contents

目 录

器材

一个好伙伴的重要性

相机是我的好搭档，能把我脑袋里瞬间迸发的灵感记录下来。灵感是即刻发生的，若错过这一瞬间，可能会永远错过。在创作的过程中，相机就好比摄影师的伙伴，能够和你一起见证所有美好温暖的瞬间，帮你定格下永恒的画面。

如何选择一台适合自己的相机？首先要明确自己的目的、预算，贵的不一定就是好的，要根据自己的需求选择适合自己的。

第一节

选择适合自己的相机

经常会有一些朋友和网友来问我，该买一台什么样的相机。我都会先了解一下他们的需求，再进行推荐。若想拥有一台适合自己的相机，首先要明确自己买相机的用途——是用来记录生活，还是用于商业拍摄？搞清楚用途之后，才能选择正确的器材，再充分发挥器材的用处。

我觉得器材的选择是建立在自己的能力之上的。如果你买相机只是为了日常记录、外出旅行拍摄，那么先不用太追求高画质，可以选择微单相机，随身携带比较轻便，日常拍摄是足够用的。甚至可以买一台二手相机，多注重照片的内容，慢慢练习构图……拍到一定程度之后，可以再考虑换更好的设备。我是工作了四年之后才拥有了自己的相机（因为买不起，哈哈哈）。如果打算把摄影当成自己的职业，那就需要更好的设备，推荐直接购买专业的单反相机。

好的器材对拍照来说只是锦上添花，要结合我们的需求以及拍摄技术来选择。找到适合自己的器材，才是最重要的。

第二节

自用器材分享

目前我主要使用的相机有三台——一台数码相机，两台胶片相机。我买的第一台数码单反相机是佳能 EOS 5D Mark 3 全画幅相机，这款相机也是专业摄影师普遍使用的机型，但是这台相机现在已经停产。使用佳能 EOS 5D Mark 3 奋战四年之后，换了佳能 EOS R6，这款相机对于拍小朋友来说十分便捷。我使用的是 50mm F1.4 定焦镜头，因为平时拍小朋友和家庭场景偏多一些，在全画幅相机中，50mm 焦段是最接近人眼视野的焦段，并且基本不会产生畸变。其实用了一段时间之后，我觉得光圈 F1.8 的镜头也足够用了，没有太大必要买 F1.4 的。初期，我会比较追求大光圈，因为这样背景虚化效果更好，慢慢地，我更喜欢用小光圈进行拍摄。

在拍摄时，我也遇到过比较内向、认生的小朋友，所以某一天，我突然想到一个小技巧来解决这个问题：我买来一只小毛绒玩具挂在了相机上，刚接触小朋友的时候可以用这个小玩具拉近一下距离，哄小朋友开心，也可以吸引他的注意力。

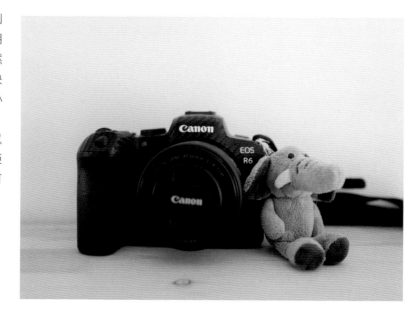

第二台相机是尼康 F4s，这是一台内置卷片马达的 35mm 自动对焦单反胶片相机，使用六枚 AA 型五号电池，最高快门速度可达 1/8000 秒，1/250 秒闪光灯同步速度，镜头参数为 50mm F1.8。这台相机只能使用自动对焦的 D 型镜头，光圈数值需要在镜头上设置。相机可以自动识别胶卷感光度。快门按键按一下时，胶片会自动前卷一张进行装片；需要胶片回卷时，可选择自动或手动回卷，先按下回卷杆 R1 再按下 R2 可自动回卷，回卷完成后会自动停止。这台相机有意思的是，顶端的取景器是可以拆卸的，可用眼平取景器和腰平取景器，腰平取景器在 135 胶片相机上算是少见的。虽然不常用，但也觉得酷酷的。这台相机的一个弊端就是比较沉，但是在可以接受的范围内。由于发行年代久远，这台相机现在只能买到二手的了。

我不推荐新手使用胶片相机进行拍摄，建议把数码单反相机使用熟练之后，再考虑尝试使用胶片相机拍摄。

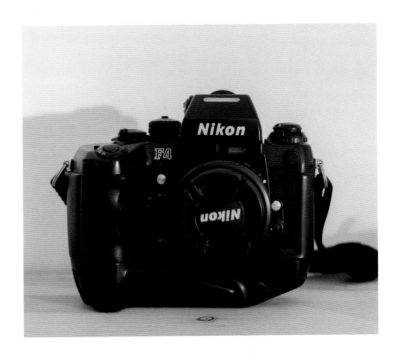

第三台相机是宾得 645N Ⅱ 中画幅 120 胶片相机，镜头是 75mm F2.8 定焦镜头，可拍摄 16 张胶片，胶片画幅为 4.5cm×6cm。这台相机同样可自动对焦，机身也比较小巧轻便，缺点就是取景器有点小。120 胶片相机和 135 胶片相机的区别在于，135 胶片相机使用的胶片胶卷宽 35mm，长 160~170cm，可拍摄 36 张 3.6cm×2.4cm 的底片；120 胶片相机使用的胶片胶卷长度一般是 81~82.5cm，宽度为 6.1~6.5cm。不同的 120 胶片相机可拍出大小不同的画面，有的可以拍摄 16 张底片（画幅为 4.5cm×6cm），有的可以拍摄 10 张底片（画幅为 6cm×7cm），有的可以拍摄 8 张底片（画幅为 6cm×9cm）。120 胶片相机拍摄的张数取决于相机的型号，相对于 135 胶片相机，120 胶片相机的宽容度要高一些，画质更细腻一些。

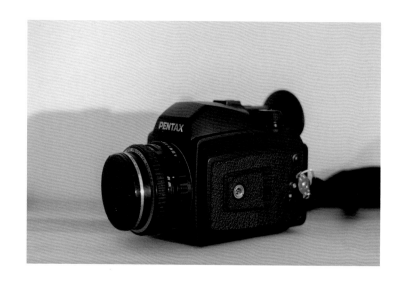

第三节

相机基本设置和注意事项

对于相机基本设置和注意事项，以佳能R6为例进行讲解说明。

拍摄模式

Av挡（光圈优先）： 光圈可控制，以达到自己想要的景深，快门速度由相机根据测光结果自动确定。

Tv挡（快门优先）： 快门可控制，光圈由相机根据测光结果自动确定。这个模式常在拍摄运动物体和连接闪光灯拍摄时使用。

P挡（程序模式）： 光圈和快门都由相机根据测光结果自动确定，可以保证照片清晰，但是不能完成一些创意拍摄，适合新手使用。

M挡（手动模式）： 光圈、快门都需要手动调整。

我经常使用的是M挡，自己调整参数以达到需要的效果，在拍摄一些特殊的照片时，比如亮调照片、暗调照片或者剪影照片，就必须用M挡来手动设置相机参数。我们平常可以不使用M挡拍摄，但是不能不会使用M挡。

关于照片的格式，我一般会使用RAW格式+JPG格式进行拍摄。RAW格式照片方便后期修图，JPG格式照片方便在电脑上观看、选片，因为不是所有RAW格式照片都能够在电脑中预览缩略图，所以建议拍摄的时候选择RAW格式+JPG格式，这样JPG格式照片就可以当作预览图使用。

RAW 格式照片是几乎没有经过处理而直接从 CCD 或 CMOS 上得到的无损源文件，即使前期调整过白平衡和一些其他的颜色设置，图像文件也不会因为这些设置而改变。而且 RAW 格式文件宽容度非常高，即使前期拍摄的时候曝光失误，导致画面偏暗或者过曝，后期处理时也基本可以拯救回来，能够呈现出清晰完整的细节。总而言之，RAW 格式文件更方便进行后期处理。

但是，RAW 格式文件体积很大，比较占存储空间。如果大家平时只是用来记录日常生活或者外出游玩使用，拍照只为了记录和留念，并不需要进行后期处理，那么完全没有必要使用 RAW 格式拍摄。建议直接使用 JPG 格式，前期还可以在相机上简单设置一下颜色。设置成 RAW 格式就是为了进行后期处理。所以，如果需要后期处理，就可以打开；不需要后期处理，就可以关闭。

拍摄前，如果想在相机上调整画面颜色，可以从【白平衡】、【照片风格】、【白平衡偏移】里进行设置。【白平衡】是用来调整照片色温的，通过调整【白平衡】，可以拍摄出偏暖色调或者偏冷色调的照片。【白平衡】里有【日光】、【钨丝灯】、【阴天】、【阴影】、【白色荧光灯】和【闪光灯】模式，可以选择合适的模式进行拍摄。因为我使用 RAW 格式偏多，所以一般会设置成【AWB】（自动白平衡），并在后期处理时统一进行调整。

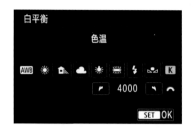

在【照片风格】里可以设置【锐度】、【对比度】、【饱和度】和【色调】这几个选项，可根据自己的需求进行设置。

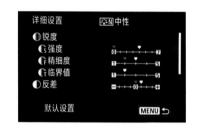

在【白平衡偏移】里，我们可以进行一些偏色处理。这个设置将整个色域划分成了四块，分别代表红色、绿色、蓝色、洋红，拖动中心的方块就可以根据自己的喜好来调整照片的色彩偏向，由此拍出不同色调、不同风格的照片。

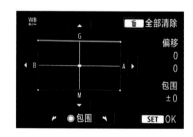

测光模式

评价测光是佳能 EOS 相机的标准测光模式，适合画面明暗比较均匀的大多数场景的拍摄，大部分情况下，评价测光都可以得出基本准确的曝光值。

局部测光常用于逆光拍摄。

点测光是对拍摄主体或场景的局部进行测光，以使主体获得比较正确的曝光值。我常使用的就是点测光。

中央重点平均测光偏重于在取景器中央进行测光，然后再平衡整个画面的光线，得出合理的曝光数值。

【色彩空间】里有【sRGB】和【Adobe RGB】两个选项，日常拍摄时可以设置成 sRGB，而 Adobe RGB 因为覆盖了 CMYK 色彩空间，所以更适用于高精度印刷。sRGB 目前使用更广泛，传输到各种电子设备上也不会有太大的色差。

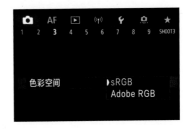

当然，说了这么多，每个人还是要根据自己拍照的目的来选择合适的相机。

在摄影的道路上，相机是我们最忠实的伙伴，我们用它把生活的瞬间记录下来。希望取景器里的小世界，能给大家带来无与伦比的温暖。

认知

一张好照片的小史记

小朋友简直就是"外星生物"，想要让他们好好配合拍照的可能性几乎没有。给小朋友拍照时，经常要斗智斗勇，更要我们做好各种准备工作。不仅要准备好摄影器材和服装道具，还要提前了解拍摄场景和合适的摆姿，更重要的是要做好心理上的准备，以应对可能出现的各种状况。此外，我们还需要制订拍摄计划，以便于更高效地完成拍摄。

第一节

设计拍摄方案

设计拍摄方案时，并不需要提前全部规划好，因为在拍摄小朋友的过程中，我们会有很多突发情况，并不能像拍摄成人模特一样，完全按照我们计划好的方案来。这也是我想重点强调的一点。"家庭日记"式的拍摄本身就充满了随机性和惊喜感。

在拍摄家庭环境中的小朋友时，画面里出现的其他人、景、物，都是为突出小朋友这个拍摄主体服务的。所以我们在拍摄之前要思考，被收进镜头里的元素会为这张照片加分吗？会把观者的注意力从孩子身上转移到别处吗？会不会让画面过于凌乱而削弱了重点？

我所有的拍摄都是围绕着"记录"这两个字展开的。拍摄时，我会让他们尽可能自然地去玩、去做事情，然后我以抓拍的方式进行拍摄。

我不会刻意安排孩子和家人在画面中的位置，只要画面中的元素在感官上的视觉强度基本相同，照片就会看起来和谐舒服，就会有一种平衡的感觉。而且，并不是所有的照片都要追求平衡感，打破平衡，有时反而会带给观者新鲜、特别的感觉。

拍摄小朋友，要掌握以下这三大要素。

第一：有一个鲜明的主题。主题必须明确清晰，要一眼就能看出来。

第二：有一个醒目的主体。这个主体要一下子就能抓住观者的眼球。

第三：画面要尽量简洁。应该只保留有助于表现主体和主题的内容，避开那些会分散注意力的内容。

一个鲜明的主题

一幅好照片一定要有一个鲜明的主题，要一眼就能看出来。这个主题可以是表现人的，也可以是表现事物的，还可以是表现一个故事情节的。好的照片能给人留下深刻的印象，并引起共鸣。

一个醒目的主体

一幅好照片要有一个醒目的主体，这个主体可以是人，也可以是物；可以是一个对象，也可以是一个群体。常用的突出主体的方法有以下五种：

（1）让主体足够大。

（2）让主体成为视觉中心。

（3）利用引导线。

（4）利用对比。

（5）利用透视。

画面要简洁

摄影是减法的艺术，只有简洁的画面才能更好地表现主体，从而达到更好地表现主题的目的。减法构图方式可以给人留出想象的空间，用较大的面积和干净的背景来烘托拍摄主体。

所以取景时，一定要反复思考：主体是否已经足够突出，画面是否已经无法更简洁了。

制造氛围感

做到以上三点后，还要学会制造氛围感。

利用构图、光线、影调、色彩、景深、质感等，将画面的氛围感烘托出来，更能完美地记录下精彩的瞬间。

我们用几个生活中的例子来说明。打开一本儿童绘本，里面丰富的色彩与充满故事性的画面让你身临其境；走入一个房间，精致的室内设计与家居摆设让你赏心悦目；去到一个城市，那里的街道与建筑带来视觉冲击力。同样，在一张照片中，强烈的氛围感会让画面主题鲜明，并迅速将观者的注意力吸引到趣味点上，营造出舒适的视觉效果。

当拍摄方案有了大致的方向后，接下来就要根据主题来选择合适的服装、道具以及场地。它们对于表现作品非常重要，既能决定拍摄的风格，也能表达主题的情感基调。

第二节

准备拍摄的服装

————————

 服装对于拍摄的重要性不言而喻。有经验的家长会在拍摄前给孩子准备好几套服装。至于服装的风格，就要视拍摄主题和拍摄场景而定了。

 不同的服装有时可以带来完全不一样的拍摄主题和风格，另外一点就是防止小朋友在拍摄中将衣服弄脏或者弄湿，所以多带几套服装是非常有必要的。

 在日记式摄影中，我会更倾向于简单干净的日常服装，这样更能展示真实感和日常生活的氛围感。当然现在有更多元的场景和服装，按照小朋友的兴趣爱好来选择，会更有乐趣。

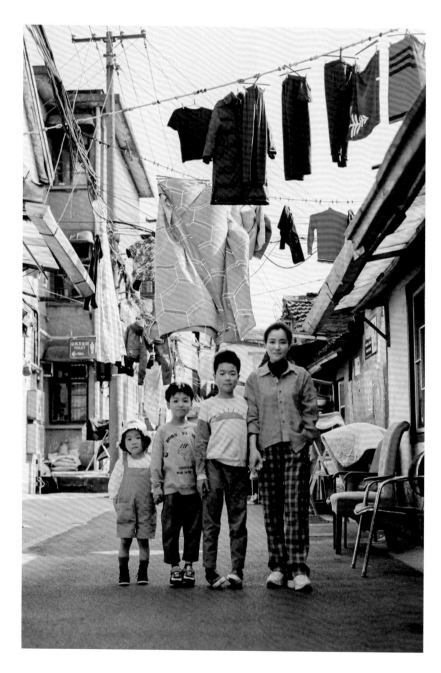

适合街景的鲜艳色系

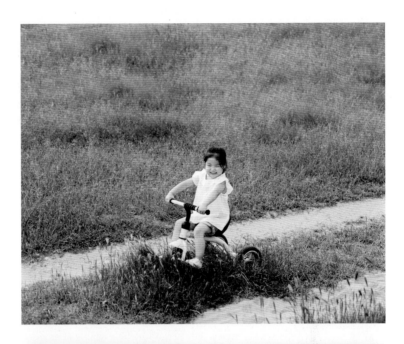

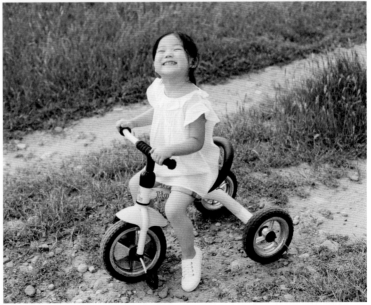

草地里的白色系

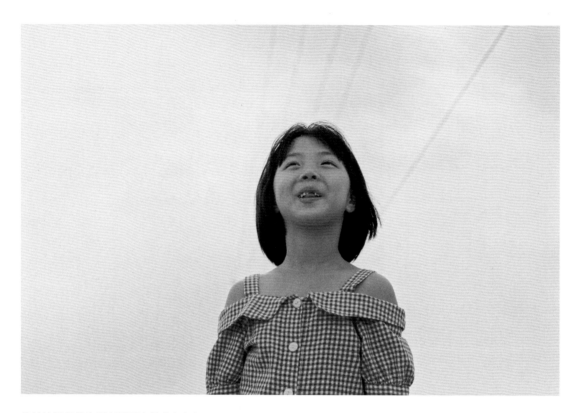

简单的吊带裙也是必不可少的童年记忆

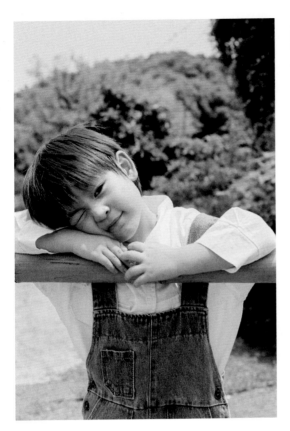
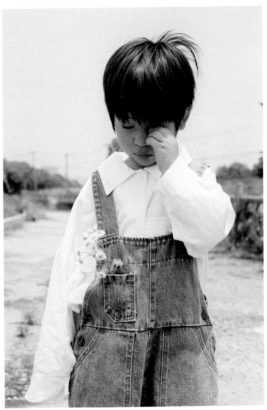

少年的你，一条牛仔裤，一件白衬衣

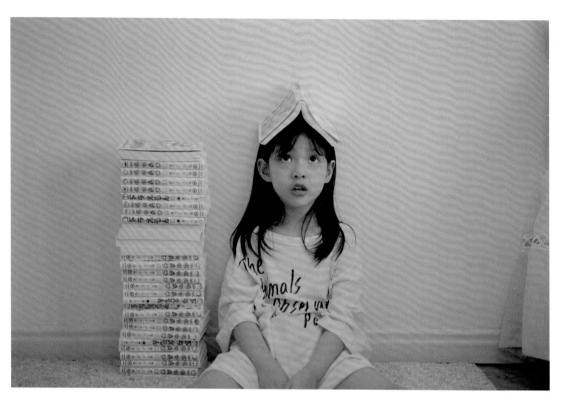

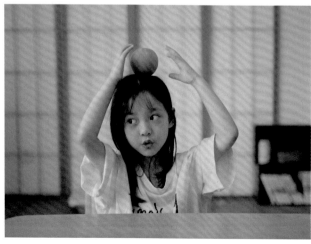

日常的居家服搭配可爱的小物件

第三节

选择合适的道具

给小朋友拍照前最好事先准备一些道具，这样对于引导小朋友摆姿会非常有帮助。让他们处在自在玩耍的氛围里，他们会更放松也更自在。

通过镜头进行日常观察，会不断提升我们发现美的能力。经过我们的细心发现、搭配，平凡的家居会在照片中展现出不同的美。拍照片有时跟我们经营家庭一样，注重仪式感会让生活的幸福感噌噌地往上涨。

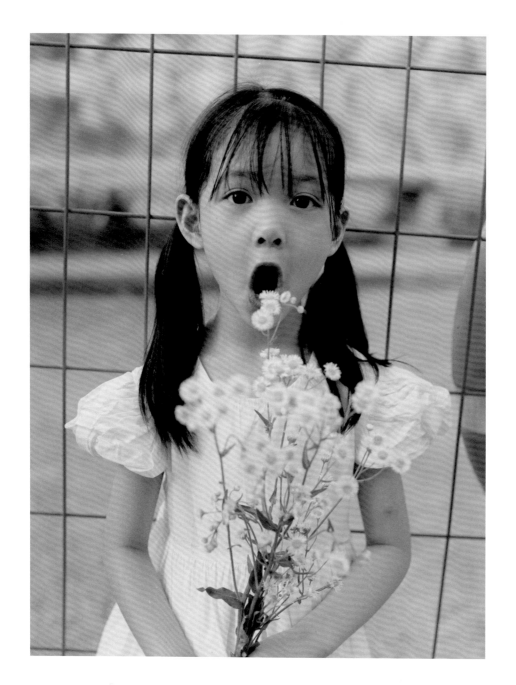

拿花朵做道具不容易出错。樱花、梨花、郁金香、风信子、玫瑰、牡丹、向日葵、薰衣草……甚至路边向我们招手的小野花，都能为拍摄画面添加色彩与生命力。无论男孩还是女孩，和自然界美丽的花草植物摆在一起，不需要大片的花海，一两枝花就可以带来清新斑斓的感觉。

大家有没有发现，孩子非常喜欢利用窗帘躲猫猫，或者自己在里面绕来绕去。干净漂亮的窗帘可以为拍摄加分。柔软单薄的白色纱帘不仅可以让画面背景更简单，更可以均匀地"过滤"室外照进来的强光。

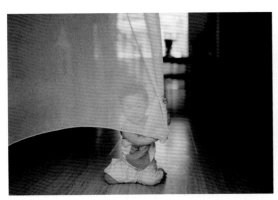
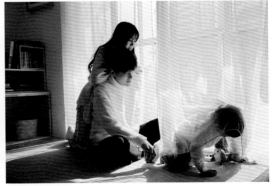
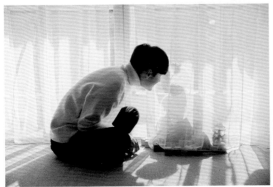
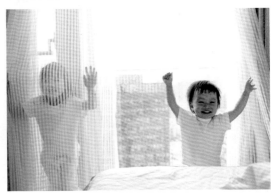

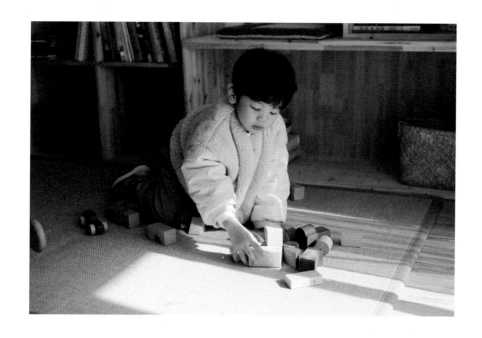

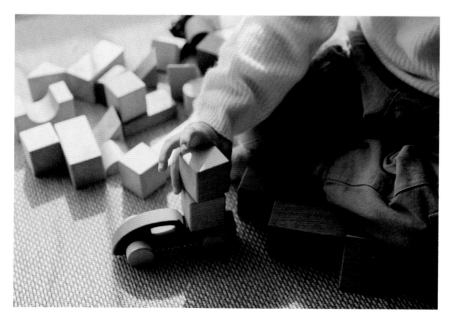

积木能随时保持小
朋友的专注度

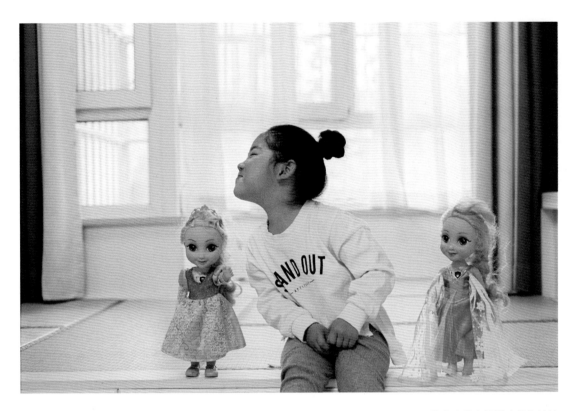

谁家小公主还没个芭比娃娃

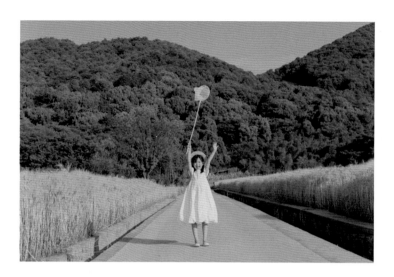

夏天到了，我们去做个追风少女

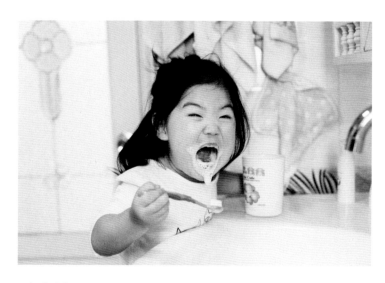

元气满满的一天从洗漱开始

如果我们太过于匆忙，没有准备任何道具其实也不用担心，因为"道具"是无处不在的，只要我们善加利用，很多东西都可以成为拍摄道具。

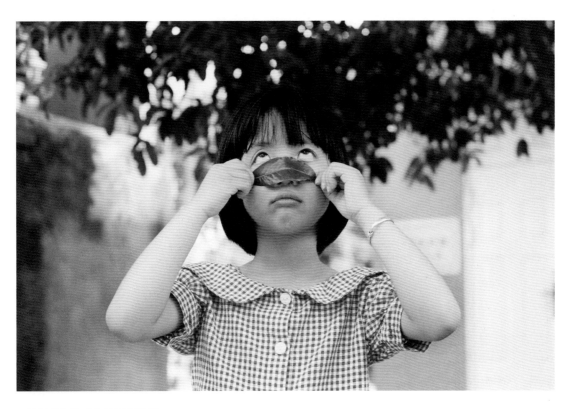

一片树叶也能成为搞怪的道具

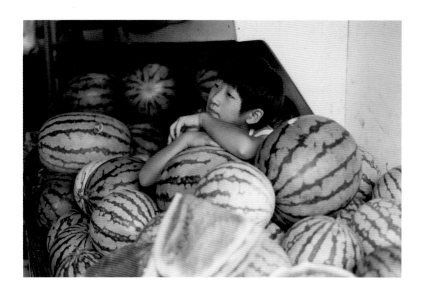

谁的夏天没有西瓜呢

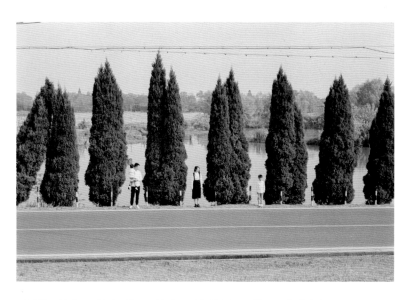

周围的环境都可以好好利用，排成一列的绿树可以让画面充满生机

外出拍摄时最好带上一些小朋友喜欢吃的水果、零食，一方面可以在他们饥饿时作为补给，另一方面可以作为调动孩子积极性的一种方式，甚至可以直接作为拍摄道具使用。

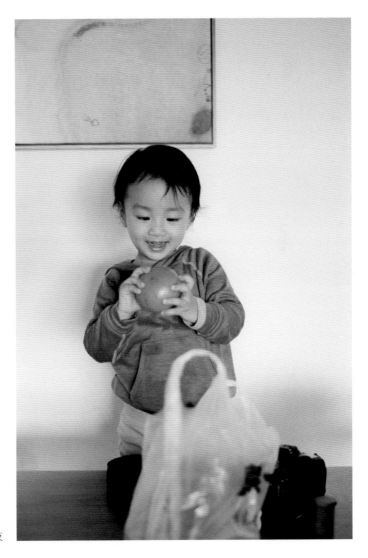

颜色鲜艳的水果特别能吸引小朋友

柚子皮可以拿来搞怪一下哦

第四节

选择合适的场地

　　只有根据拍摄主题选择合适的拍摄场地，才能拍出具有故事感的照片。影楼也许能拍出好看的照片，但是场景千篇一律，缺少生动的自然美。

　　草地是最常见的场景。一家人坐在草地上，很容易放松下来，这样拍摄出的家庭照片就会让人感受到其中的轻松甜蜜。春季和秋季的草地颜色截然不同，一个清新翠绿，一个干燥枯黄，但都能展现出季节之美。在这里格外要注意的是，一定要寻找较为茂盛的草地，尽量避免选择光秃以及周围人工痕迹较重的地方。

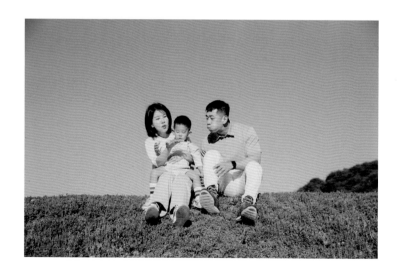

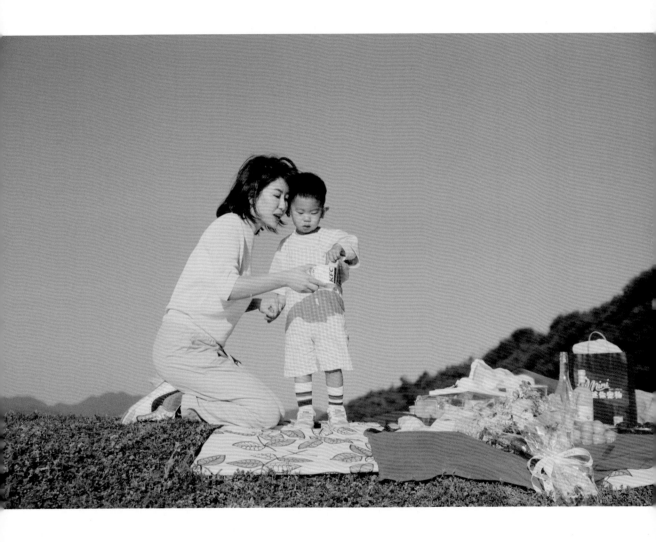

如果要拍当下的真实生活状态，房间是可以保留原样的。若希望拍出更干净、更时尚的照片，选择纯色或有极少图案的床品就是关键了。白色绝对是安全百搭的首选。

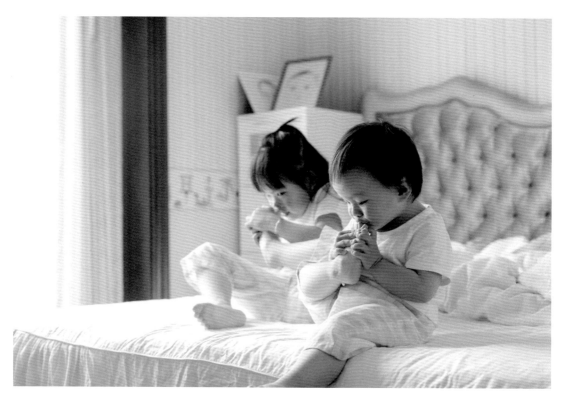

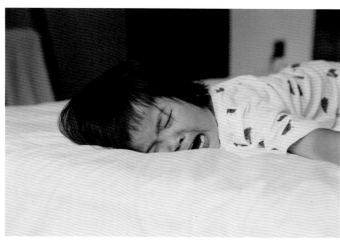

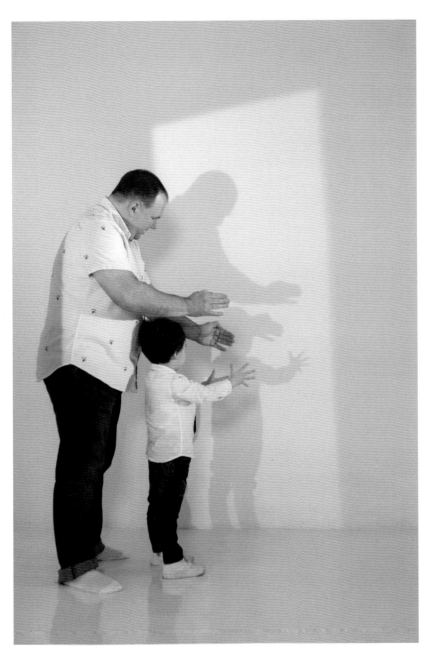

家里的墙是很好的"背景布"。如果想和小朋友一起玩剪影游戏，就找一面墙，把人物置于离光源较近的地方，并且和墙稍微拉开一点距离，这样拍出的照片会更有空间感，不会像证件照一样紧贴着墙壁。此时若使用小光圈拍摄，可以使人物的轮廓更加突出、醒目。

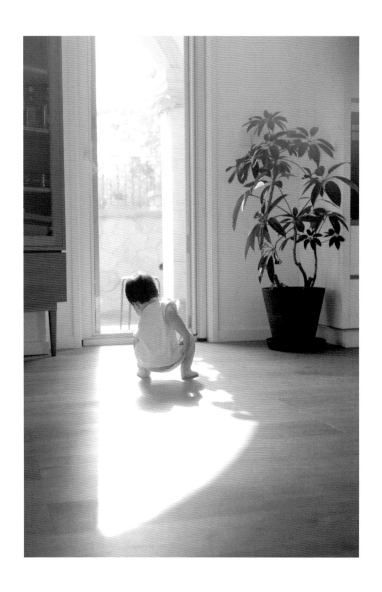

　　门窗，是家里的透光之所。在室内较暗的时候，让小朋友在靠近窗的地方，就会最大程度得到曝光的完美和谐。有些家庭中，窗户本身就是最佳的道具。此时最需要注意的就是，整理窗边不必要的物品，以及色彩不协调或不适合入镜的窗帘。简单就是美，做好减法，让窗边的人物显得更干净利落。

若家里或孩子常活动的地方有楼梯，那么这个场景绝对不容错过。当然，一定要优先保证安全，年龄小的孩子一定要坐在或靠在妈妈可以伸手就能够得到的地方。楼梯规则的形状可以营造非常好的前景或背景，纵深感和延伸感会增加照片的耐看性。

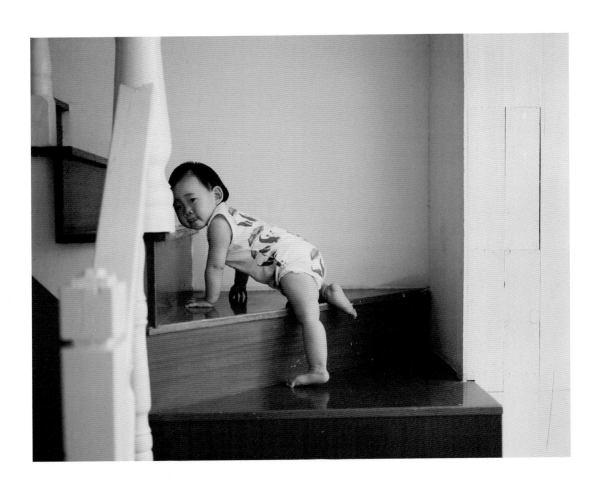

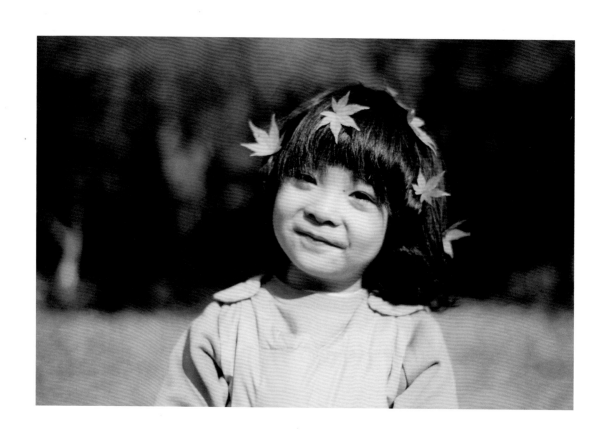

　　秋天是金色的，是成熟的，是踏踏实实的幸福。带孩子去一片小树林吧，在那里你们可以玩树叶的游戏。

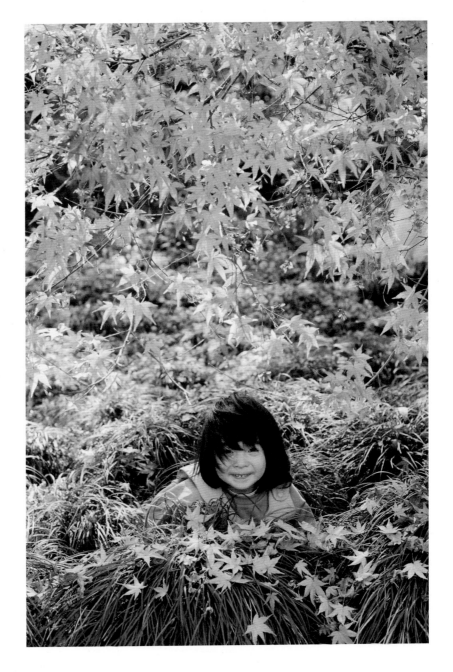

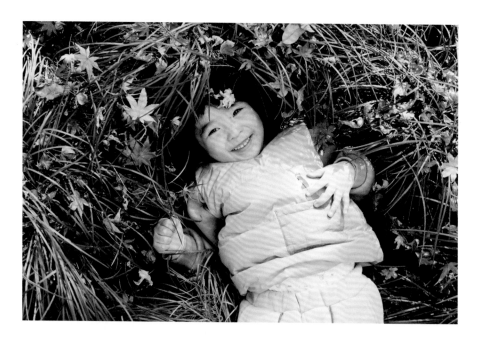

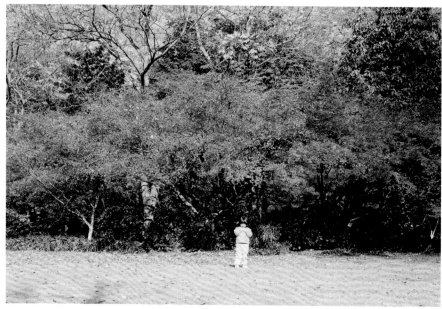

摄 影

光影里的进阶指南

如果我知道如何拍出好照片，我每次都会拍出好照片了。

罗伯特·杜瓦诺

一张好照片的基础不外乎讲究画面的构图、摄影用光以及色彩的搭配，掌握好这三大要素，便能进阶成为光影世界里的魔法师。

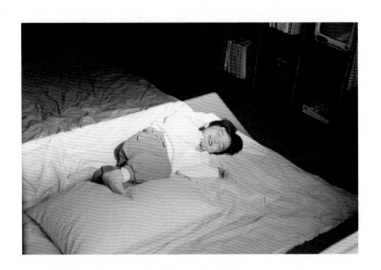

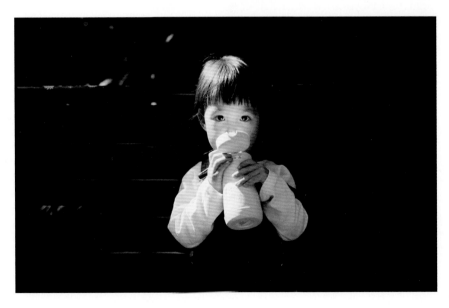

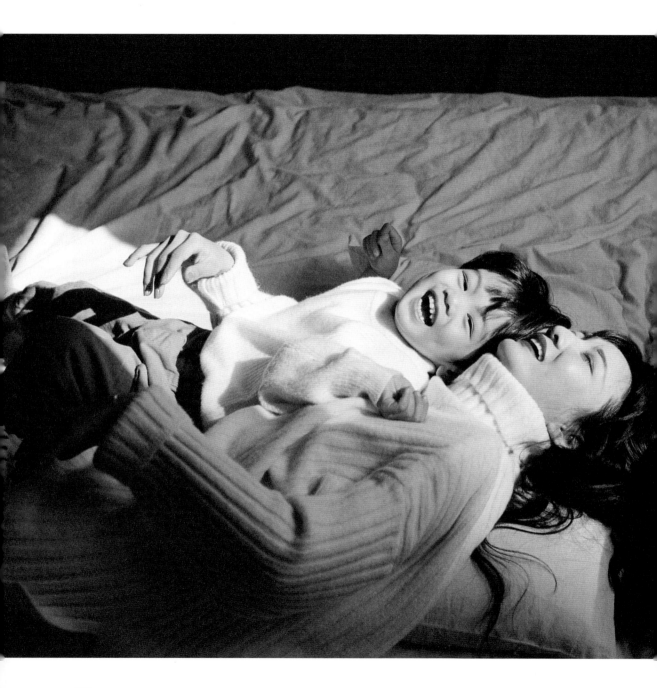

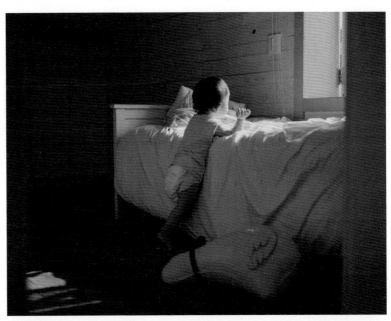
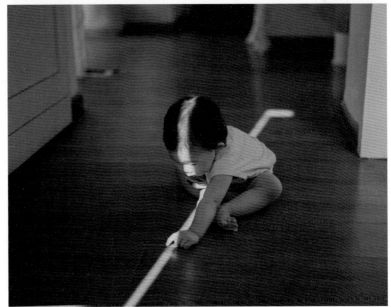

第一节
构图

———

摄影构图的概念

在摄影中，构图指的是对所拍摄的元素进行关联性的处理和安排，从而让照片中的元素构成一幅完美和谐的画面。当然构图所表达出来的情感，正是摄影师想要传递给大家的。举个简单的例子，一张好看的照片在不经意间打动了你，正是因为摄影师的个人观点、情感和情绪与照片中的场景空间、光线和色彩紧密地形成了一个整体，营造出的氛围感真挚地打动了你。

一个优秀的摄影师，一定要做到：心中无构图，成像有构图；能在日常生活中一眼找到拍摄的最佳角度，能在最恰当的时间拍摄自己想要的画面，能在一张照片中展现自己当下最真实的感受。

拍摄下页这张照片时，正好抓取了一家四口的温馨瞬间，妈妈挨着安静的哥哥，一同看着旁边正在和爸爸打闹的弟弟，最自然的表情被记录下来，整体放在对角线构图里，一张看似无序的照片也变得活泼生动起来。

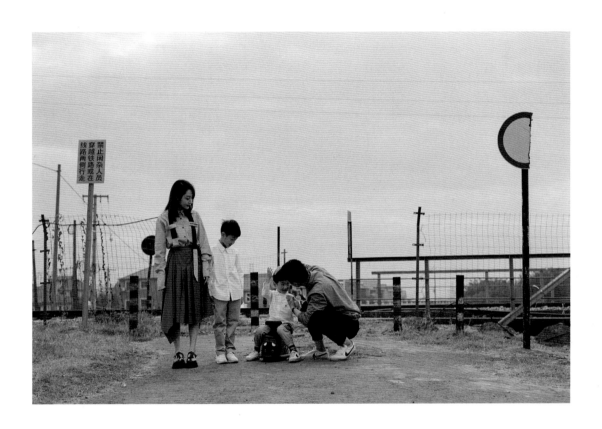

构图的重要性

　　创作出一组好的摄影作品的基础就是掌握好构图。摄影师的作用我们可以简单地归纳为总结者和传递者，就好比语文的阅读理解，在长篇大论中归纳总结出关键信息点，而摄影师则要在拍摄中勾勒出画面的主体，将杂乱无序的画面内容进行简化并找出关键亮点。有了关键信息点的提炼，当我们对这些信息进行深度加工，做出自己的理解和诠释时，我们的构图则会有更不一样的表现力。

　　选取场景和主体是对构图最基础的把控，试着为构图中的元素增添一点活力，以更精准地表达出日常中父与子的丰富情感。再简单的画面也需要构图，再日常的照片也能打动人心，这就是构图的重要性。

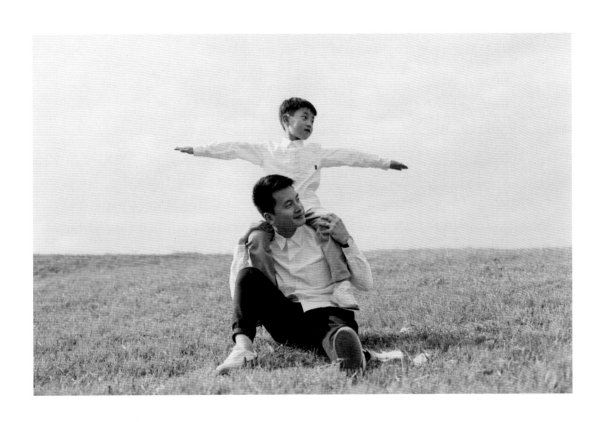

常规构图法则

　　将抽象的构图变为可以进阶的技能，那就需要用到摄影中必不可少的元素——点、线、面，合理划分空间是构图法则的关键。接下来我会讲解在拍摄中最常用到的三种构图法则，如何使用每一种构图法则表达拍摄主题和突出拍摄主体，以及什么场景适合什么样的构图法则等。

　　中心法则——最简单也是最自然的表达方式

　　中心法则即把拍摄主体安排在画面正中。

　　中心点是画面中最吸引人、最显眼的地方，直接将拍摄主体放入中心点则会更加突出人物。当然很多人会说这是一种"傻瓜"构图法，似乎仅仅是将拍摄主体放入正中间突出就万事大吉，好像并不需要任何技能。

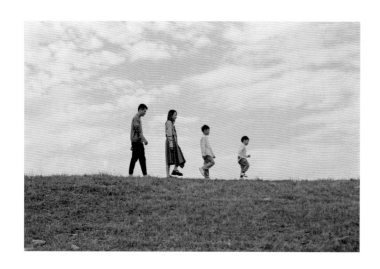

一张照片好看当然并不仅仅是将拍摄主体放在画面中间这么一个步骤。

在蓝天与草地相交的地平线上，一家四口刚好走到正中间。为什么将他们放在正中间？为什么用中心法则来构图？

原因或许你已经懂了。在干净的背景下，在蓝天和草地的衬托下，温馨的一家四口走在地平线上，这是一个极其简单的画面，没有多余的语言，却能让人感受到一家四口此时的恬静温馨和岁月安好。当然让画面更富有活力的元素就是淘气的弟弟，他让简单平淡的画面有了蓬勃的生命力。

摄影是一门减法艺术，回归简单是中心法则的核心，它让记录更有生命的张力。同时，可以尝试让画面中的元素活跃起来，这就是拍摄家庭照片时的关键。

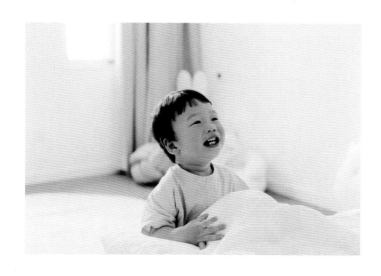

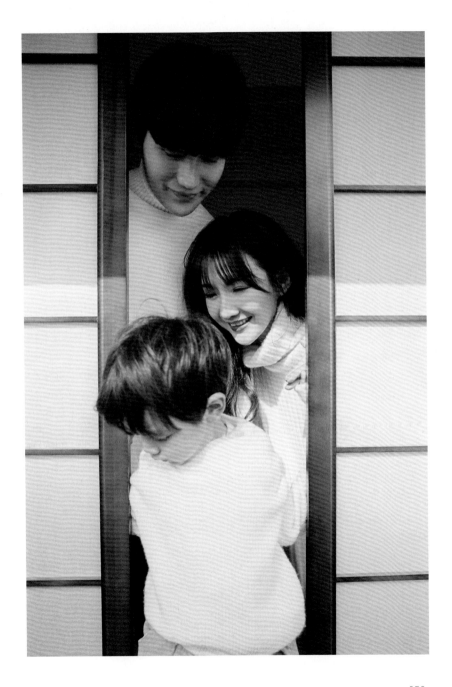

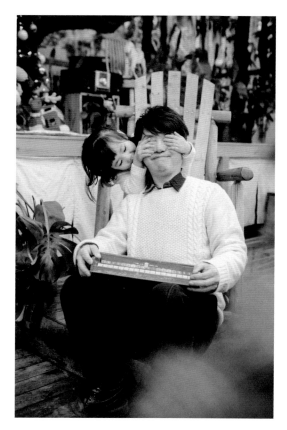

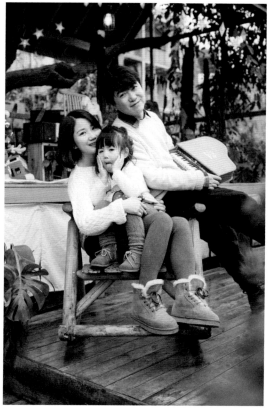

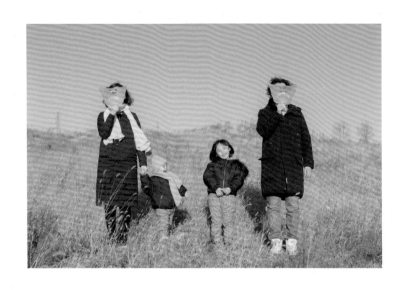

　　以上示例图片都使用了中心法则来构图，或利用相机将杂乱的背景进行虚化处理，或选择干净的场景，将中心法则发挥到极致，这样我们所拍摄的主体更为突出，不会被杂乱的元素所干扰。同时，通过服装和色彩的搭配，使得照片简单干净。拍摄孩子或者一家人时，请记住越简单、越真实、越自然，越能打动人。

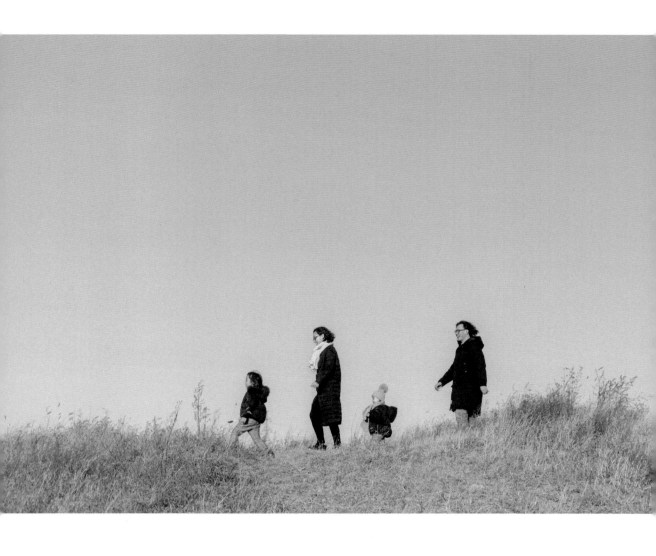

三分法则——黄金分割，分清主次

三分法则也是黄金分割法的简化版——一个普遍适用的美学法则。我们常见的九宫格便属于三分法构图，目前市场上大部分数码相机和手机都内置了九宫格辅助线，在"黄金分割比"的说法下就有了"人人都是摄影大师"的说法。

选对侧重点是三分构图法的关键，在拍摄多个人物时，围绕画面呈现的故事性做出侧重点思考。例如这张照片，空出左方的木椅位置，让画面更有纵深感，奶奶手指的方向又有了向外延展的故事性，这样将奶奶和孙儿放在右侧更合适。

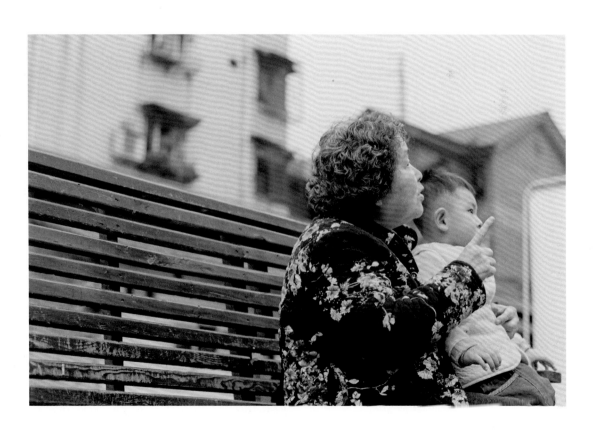

　　将画面等分成 3x3
的 9 个小格子，从而
形成一个"井"字，我
们把"井"字的 4 个
交叉点当作拍摄主体
的支撑点，试试把人物
等放在交叉点上让其
突出，画面的故事性开
始显现出来。

　　和中心法则应用不
一样的是，看似简单的
画面，有了更丰富的感
觉。画面中小女孩跑向
前方，把人物置于画面
右侧的三分线上，这样
人物比较突出，而背景
呈现出延伸感。

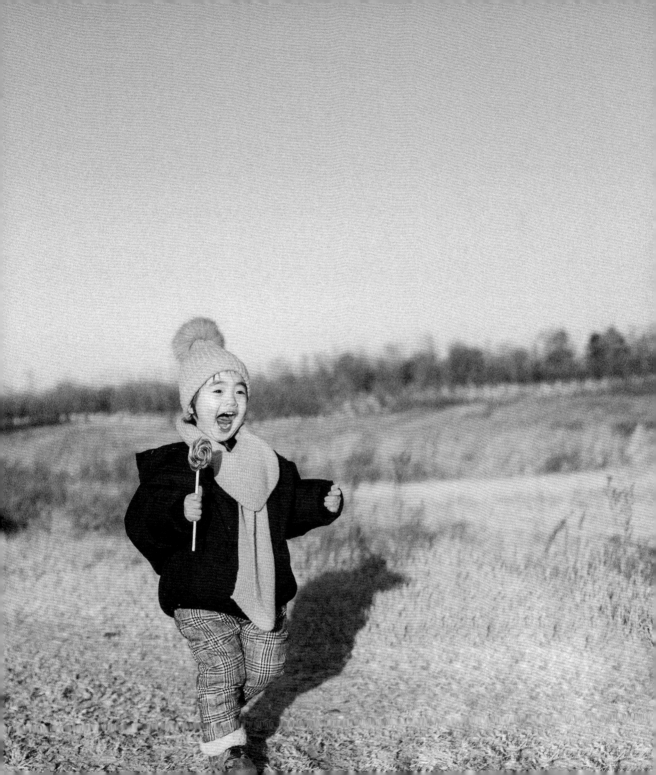

当然更多时候需要自身的审美来对画面做出合理的安排，三分构图法的延展性和可塑性会让照片更有故事感。打开手机相机，每次随手拍的时候将拍摄主体放在九宫格不同的位置上试试，这样你会打开新的故事大门，每个交叉点都能呈现出不一样的情感。

　　打开九宫格，对准孩子喜怒哀乐的小脸，试试吧。

当画面中出现纵深关系的直线时，试试将九宫格的直线对齐画面中的直线，并利用远近关系将拍摄主体放在其中一侧。在这种空间感较强的照片中，人物并不会显得太小，并且会在透视的环境里完美融合。

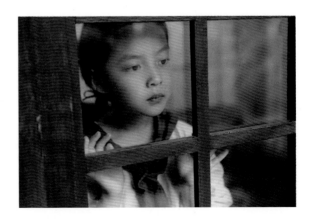

对角线法则——活泼生气，富有画面感

对角线构图打破了三分法构图的稳定状态，所以不论是正对角线还是反对角线都展现出了一种区别于三分法构图的动态感。如果说三分法构图是一位正在讲故事的诉说者，那对角线构图便是一位正在给你生动展示的表演者。

对角线构图即沿对角画一条线，从画面的一个角落延伸至另一个角落，将所拍摄的主体沿着这条线进行排列，给人一种移动的感觉。

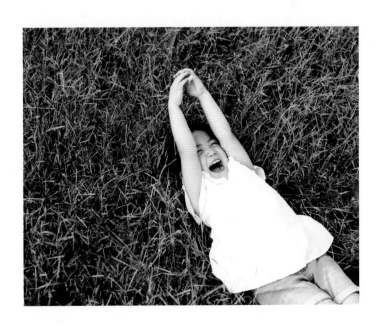

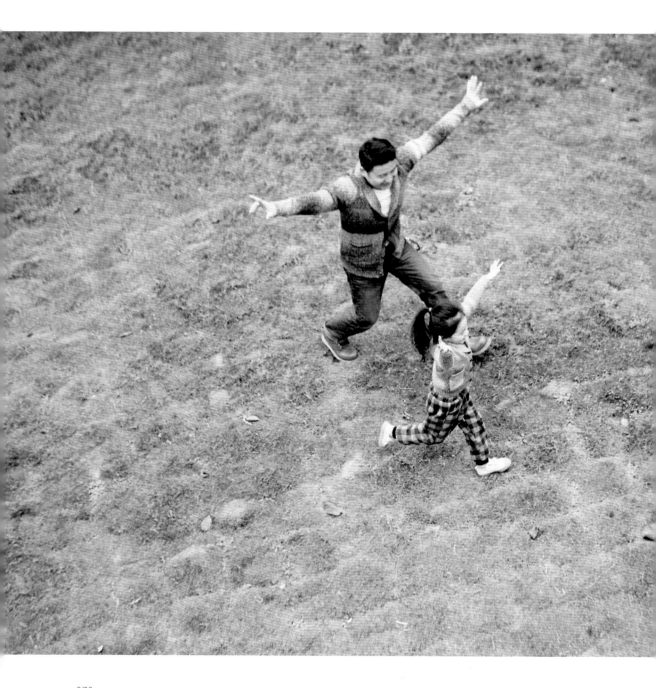

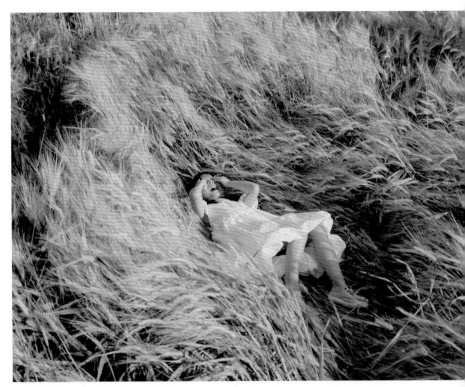

　　可爱的小朋友躺在草地上，在视觉上正好形成了一条对角线，让画面更有立体感。葱郁的草地和活泼的女孩让画面更饱满、有趣。对角线法则的关键就是借助对角线走向的变化以及几何透视的原理，让照片"动"起来。

也许一个表情、一个动作或多个人物的关联，让照片内容变得更丰富，画面也更加耐看。

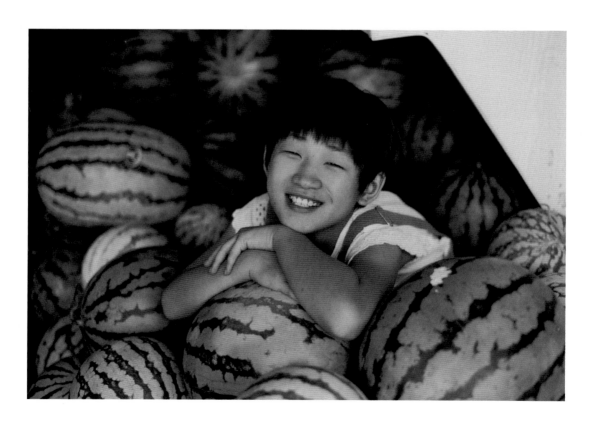

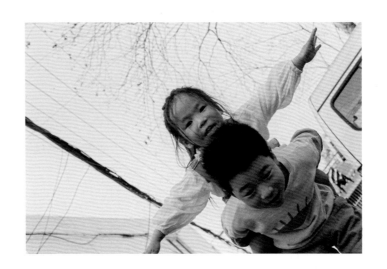

　　用对角线分割画面，或者安排好画面中的侧重点，这样可以借助线条的变化来吸引大家的眼球，从而更突出拍摄主体；一分为二的画面也更加干净和具有动感，从而形成强有力的视觉效果。

构图进阶 —— 让我们跑远点试试

在户外拍摄时，离人物太近，我们反而会忘记所处的拍摄环境这一元素。将人物置于很远的地方，和拍摄环境融为一体，这样取景器里的元素便会丰富多彩起来。选择一个合适的环境来拍摄，让照片更有深度和纵深感。

多尝试将不同的自然环境和人物进行结合的拍摄，从不同的角度去提升自己的审美。要想让照片更耐看和富有美感，就应该多带着情感去进行创作。跑远点我们能看得更多，能发现更多的人与自然和谐相处的美好。

可以选取大自然中富饶的元素来帮助我们构图，从而突出和强调人物。可以不用像前面构图法则里那样成为中心来吸引眼球，即使是沧海一粟也能成为打动人心的一张照片。

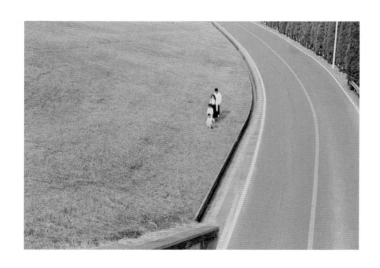

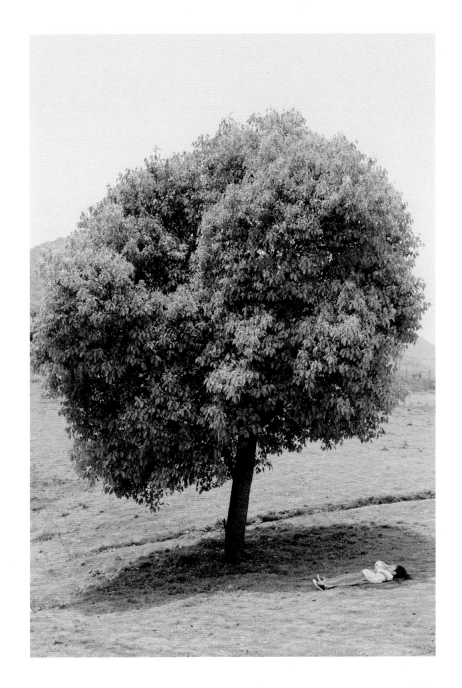

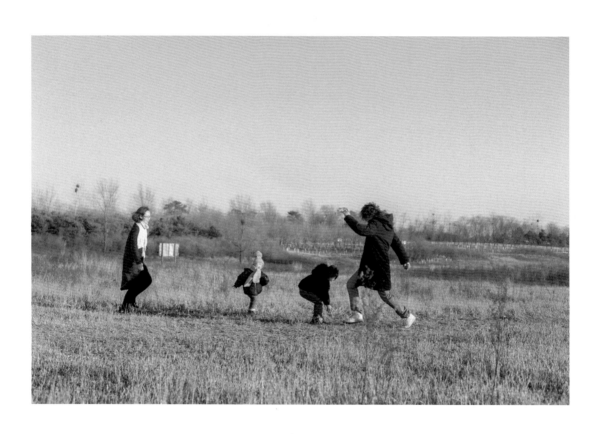

如果说你的照片已经完全满足了构图的精髓——主题明确、主体鲜明、画面简洁，那么接下来提升摄影的关键就在于如何让你的照片做到与众不同和拥有自己的摄影风格。为了给摄影作品赋予生命力，在我看来如何把握大自然的精髓——光线和色彩是极其重要的。

　　做一个大自然的调色师，你的照片也会自然地充满生命力。

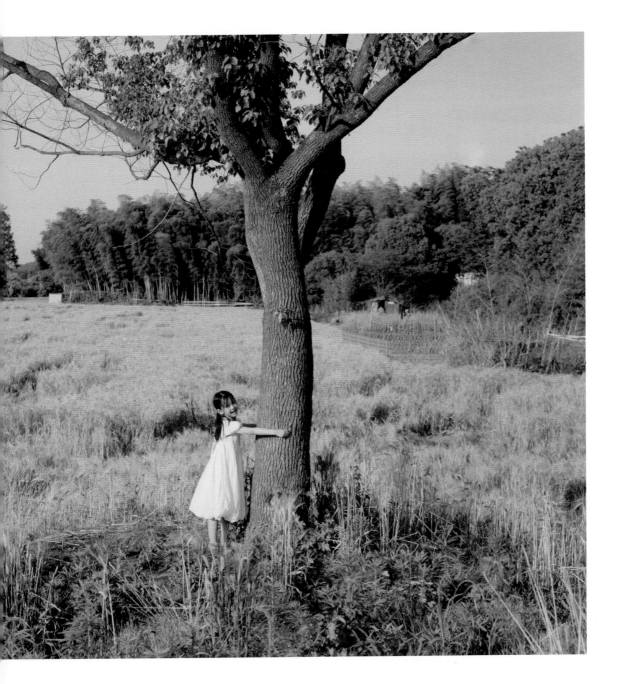

第二节

光线

"摄影是用光的艺术，有光才有影。"

相机所捕捉到的光使摄影拥有了灵魂，让一张照片也得到了升华。每次在街头看到阳光斑驳，树影婆娑，人们的影子被拉得很长很长的场景，总是忍不住想要去拍摄下来，感觉心情也像阳光一样闪耀，似乎一道道光影都在讲述着一个又一个的故事，这就是光带来的魅力。

在摄影中，我们如何巧妙地运用光线，来获得我们想要的画面，拍出有质感的照片？前期练习摄影时，大家需要通过反复的练习来提高对光的感知能力和审美能力。

接下来，我将归纳的用光四要素分享给大家，希望大家能从中有所收获，对光有进一步的认知。

光源

　　光源分为自然光源和人造光源。我拍摄儿童或亲子照时，通常选择的是自然光源——太阳，因为在自然的光线下，拍摄也更自然。这也是奠定我摄影风格的重要因素。

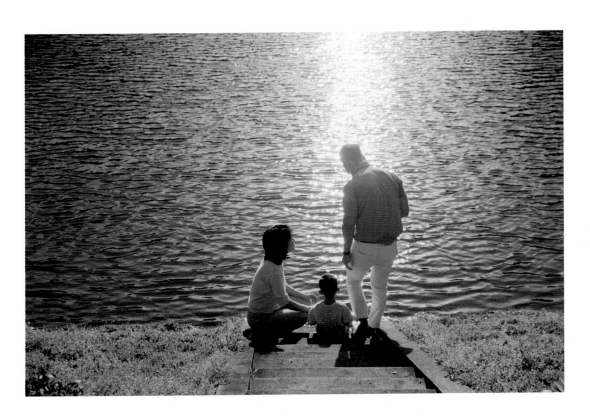

光度

　　在摄影中，光度的意思是被摄主体的亮度。这与光源的性质和被摄主体的远近紧密相关。正是由于被摄主体不同部位的光度不同，才让一张照片有亮有暗，整体更加饱满。

　　在早上／下午的时候，光度刚刚高，不会太强烈，恰到好处的温和。此时所拍摄画面的影调和色彩都能得到很好的体现，画质也很好。

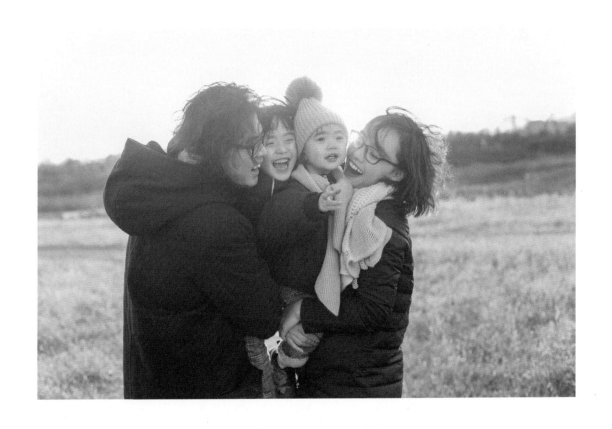

温柔的自然光线会让画面更有层次感，此时的光度更加适合拍摄人像作品。

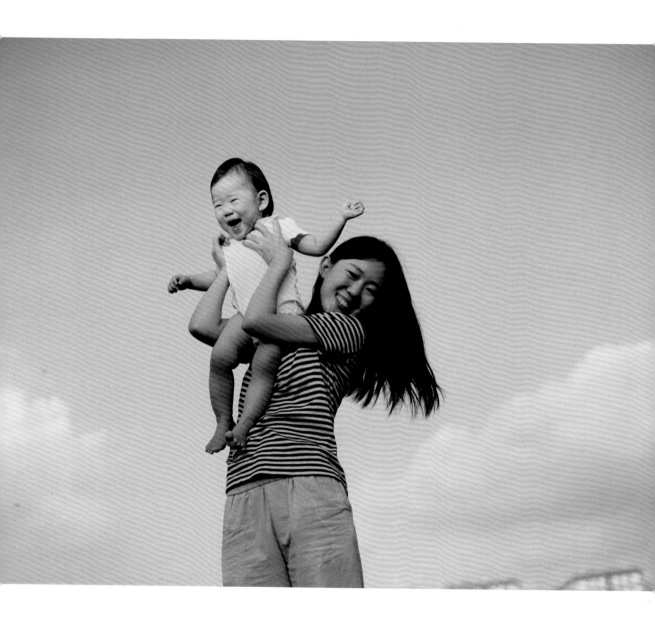

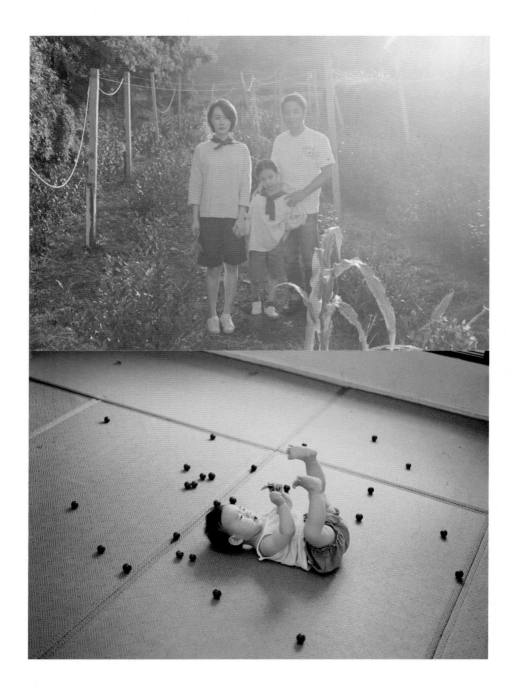

光位

光位一般分为顺光、逆光、侧光，通过调整光位来达成我们想要的视觉效果和光影效果。

光位之顺光——光线的投射方向与拍摄方向一致。

在这种条件下更适合拍摄人像，人物看起来会更加有活力，皮肤也更好。

顺光光线均匀，形成的阴影少，画面也更加鲜明，能真实地还原被摄物本身的色彩，有助于营造光亮、鲜明的气氛。

顺光更适合拍摄日系风格的照片。试着让画面去除杂物，只留下简单的天空和人物，你会得到一个充满想象力的空间。

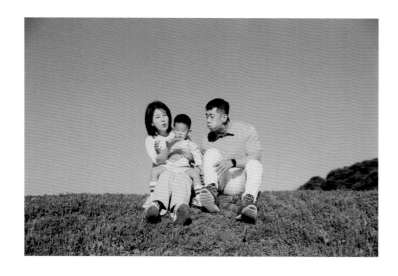

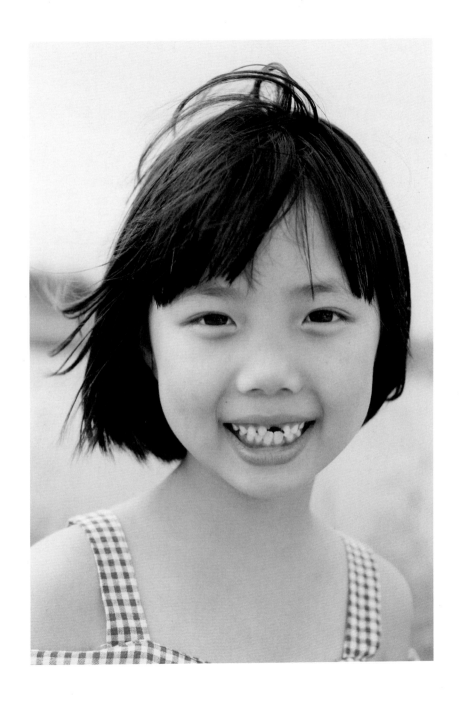

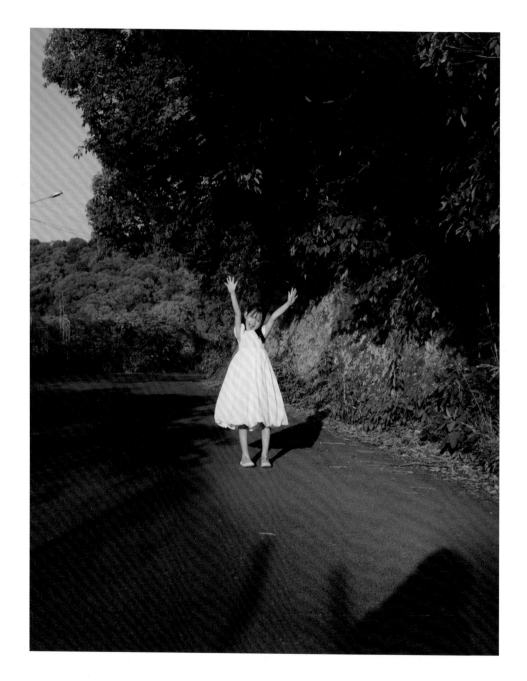

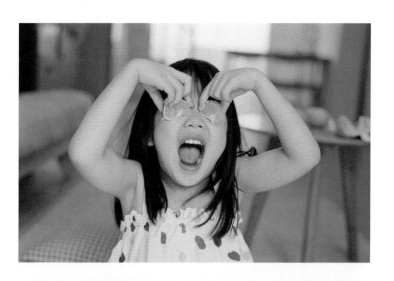

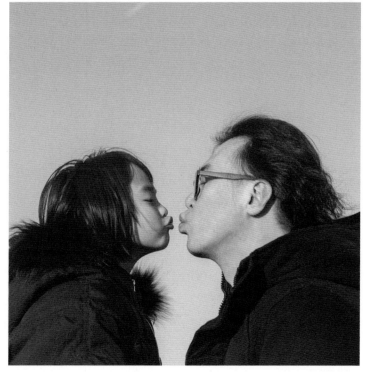

光位之逆光——与顺光相反，拍摄主体处于暗光面。

在这种条件下拍摄，能够很好地勾勒出拍摄主体的轮廓，使照片更有层次感，也能更好地突出主体，同时增加照片整体的氛围感。

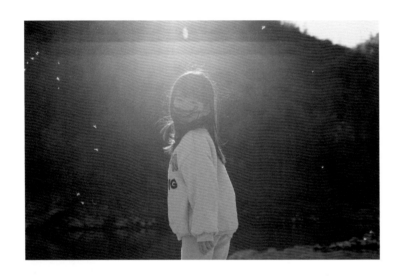

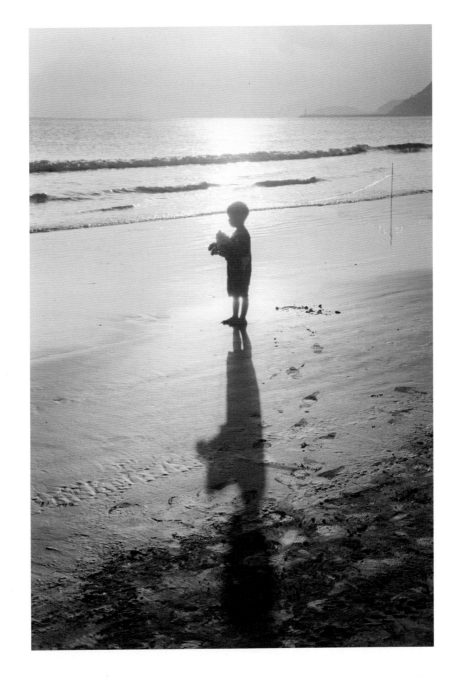

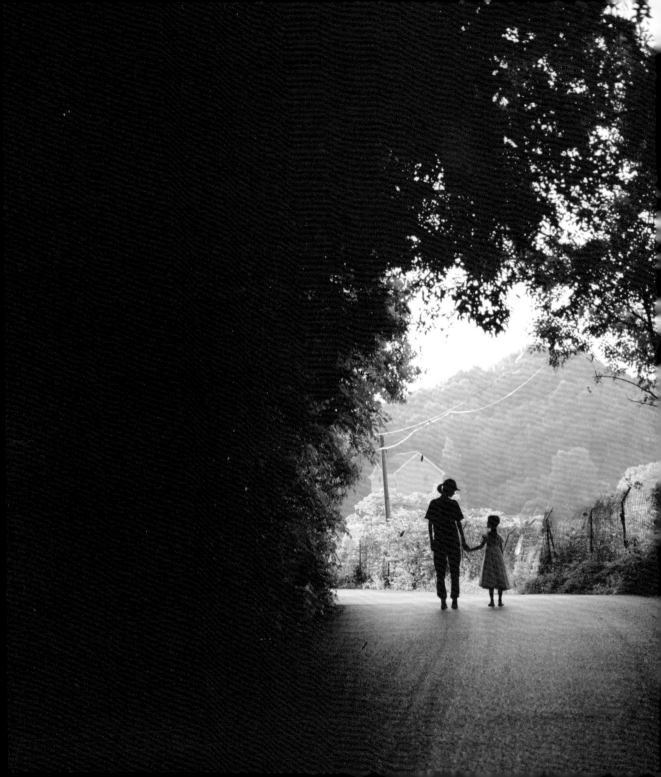

光位之侧光——可分为前后左右 4 个侧向方位，通过不同方位的光线来源进行区分，拍摄主体一面呈现在阳光下，一面呈现在阴影下。

在人物前面左 / 右侧光拍摄时，光的投射方向与拍摄方向呈锐角，用这种手法拍摄，可以让拍摄主体呈现出鲜明的明暗对比。

其次，使用这种拍摄方式也能较好地表现拍摄主体的侧面线条和轮廓，明暗对比强烈，出片也会有意想不到的质感。如果光线掌握得好，层次分明的照片立体效果一眼明了。

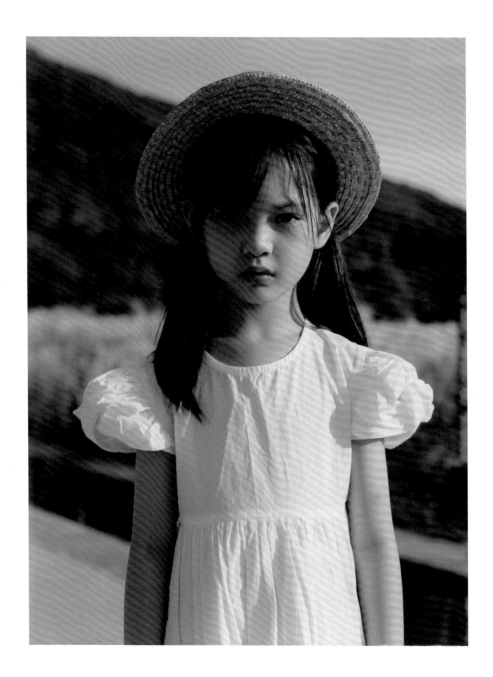

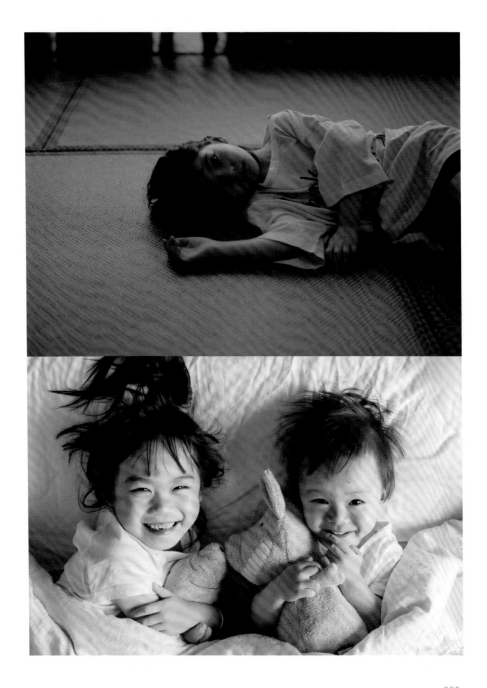

光影

　　在摄影中，有光才有影。利用光影来构图、造型、渲染气氛，让光影和拍摄主体变幻交错，这也是摄影的魅力所在。利用一个小小的取景器，便可以将光和拍摄主体，通过巧妙的光影来组合成一张富有浓厚韵味的照片。

　　在室内，透光的窗帘、有形的百叶窗、一扇开小缝的门，还有不同形状的空洞，都可以让拍摄主体置身于有趣的光影世界里。

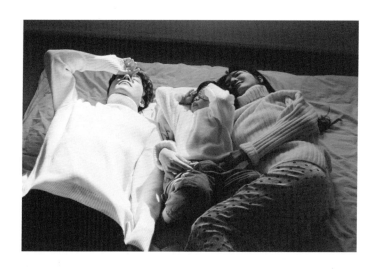

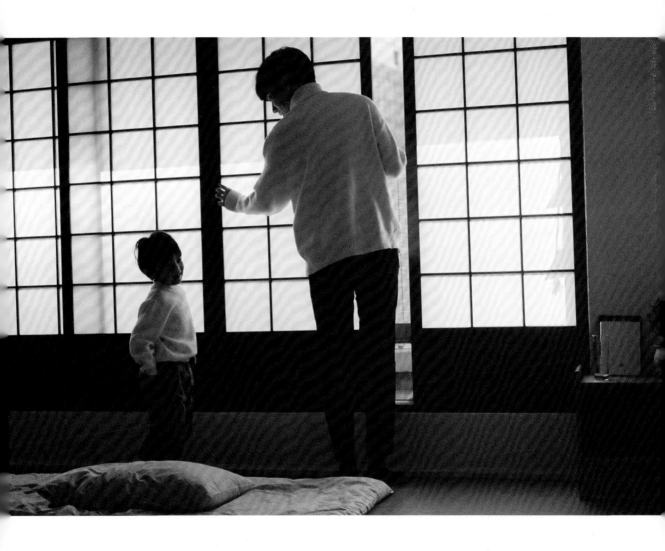

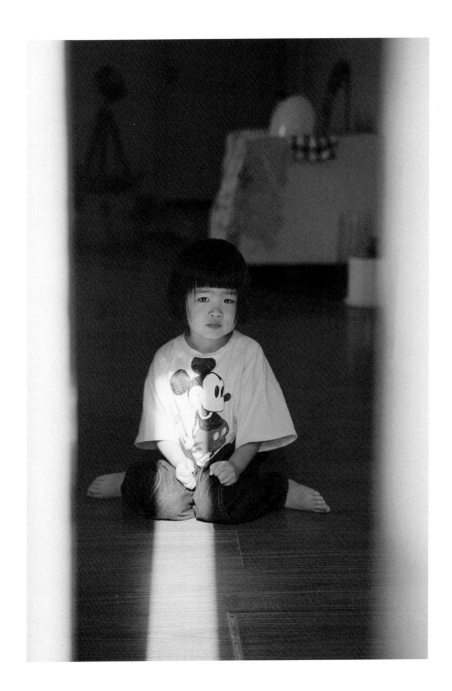

在室外，想和自然完美相融，首先要学会怎么找光——在追着
阳光奔跑的午后，可以是透过树叶洒下的点点光斑，或是在夕阳的
余晖下被蓝紫色渲染的天空光。

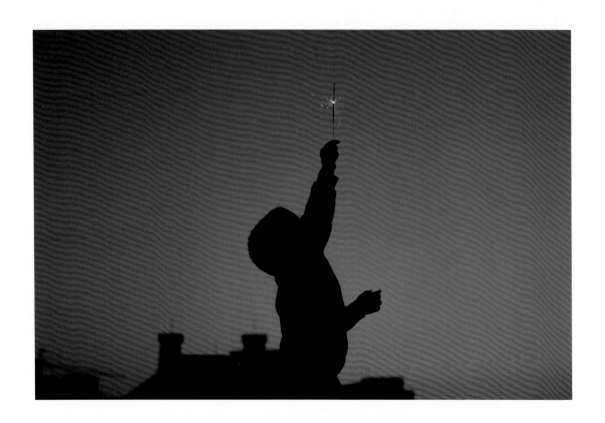

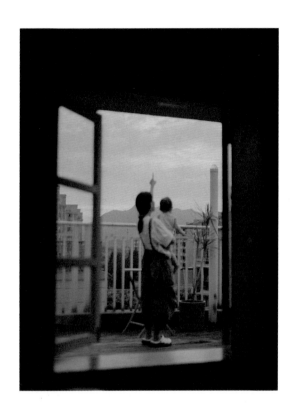

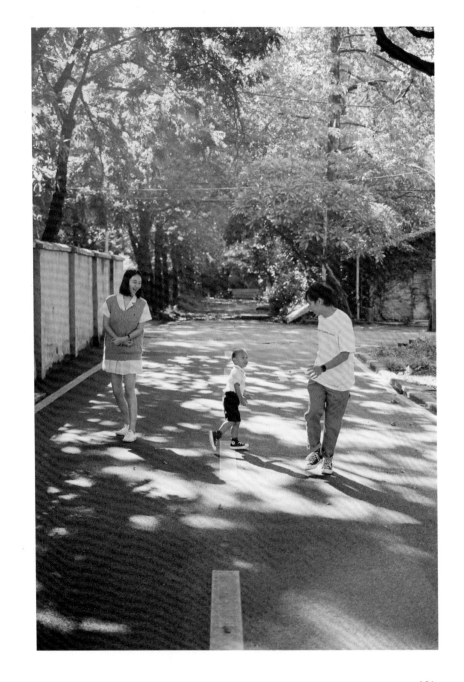

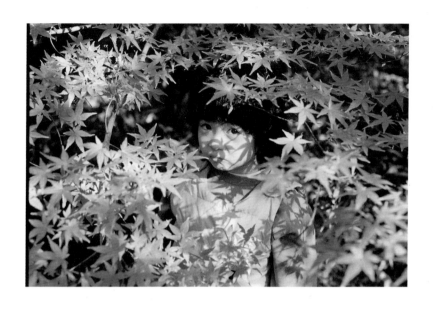

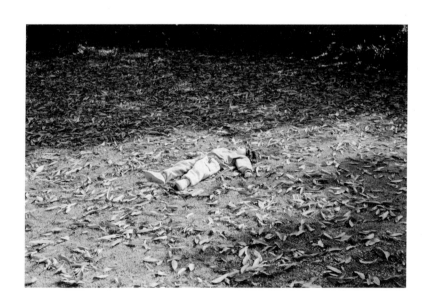

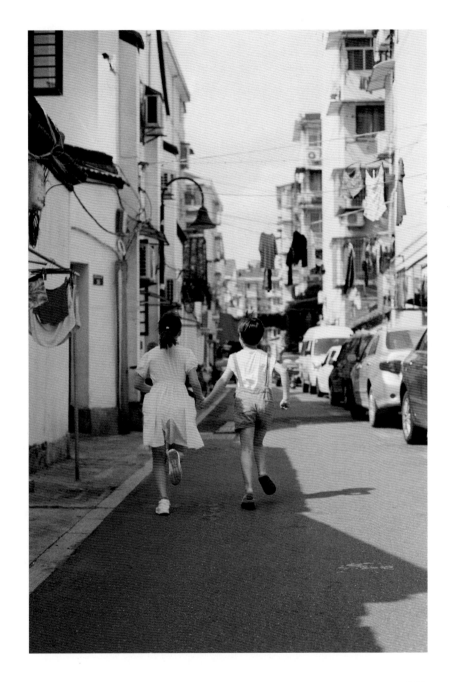

第三节

色彩

"色彩是能引起我们共同审美的、愉悦的、最为敏感的形式要素。"

世界是色彩斑斓的，是光怪陆离的。我们的心情可以被色彩所波动，一张好的照片可以直观地表现我们的情感。如何在照片中利用色彩准确地表达主题？如何增加或减少某些颜色的亮度或浓度？本节将给大家分享，如何通过色彩的搭配来将自己的拍摄主题表达得清晰并充满趣味。

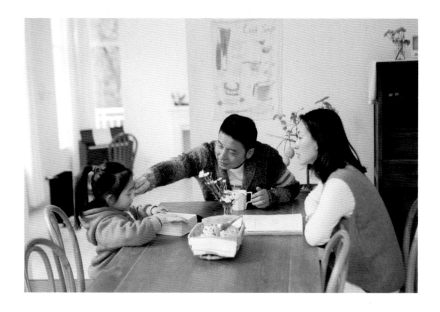

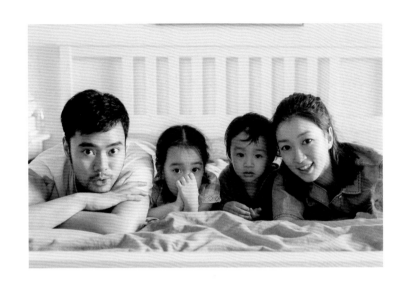

首先我们要知道色彩的三要素——色别、明度、饱和度。

色别即色相，就是我们眼睛所看到的具体颜色。

明度即色彩的明暗、深浅程度。在不同光影下，颜色呈现出不同的明度。

饱和度，简单来说就是颜色的纯度和鲜艳程度。

　　一般我们运用高饱和度色彩突出画面主体。如果想在画面中突出拍摄主体，首先在前期的准备中，就要构想出主体的关键色。关键色在成像中所占面积不会太大，但是会一眼抓住观者眼球。

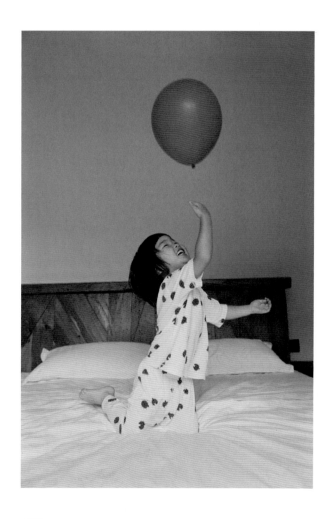

其次，要学会运用高饱和度色彩营造照片的场景氛围。色彩的基调就像是为照片创造的基石，是围绕我们所设置的主题来进一步搭建和推进的。整个色彩基调奠定了我们拍摄主题的氛围，例如在色彩分明的场景下，高饱和度色彩更能创造一个奇妙的快乐世界。

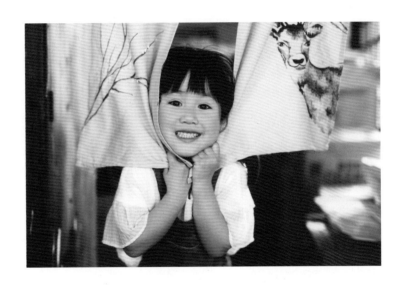

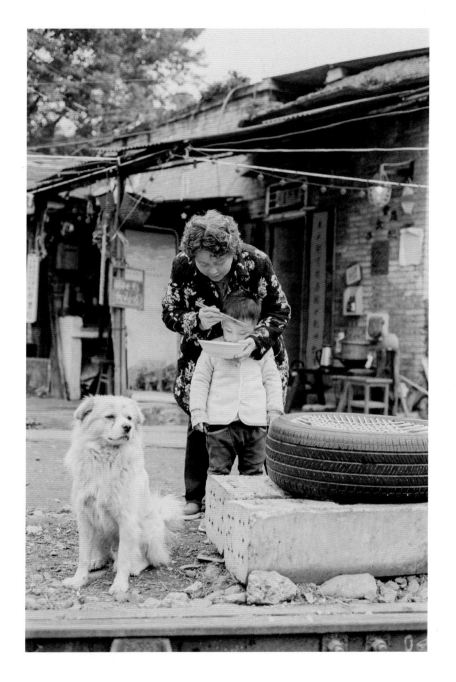

色彩作为最有感染力的视觉语言和情感因素之一，合理的饱和度的色彩能够表现照片中人物的心情、人物的性格，甚至是人物的内心世界。

色彩的搭配

在讲色彩的搭配之前，我们先来认识三原色。色彩是依赖于光的，有光才有色。大自然中所有的事物和形态都是在光的作用下呈现的，太阳则是最常见的自然光源，呈白色（除早晚外）。在摄影中经常用到一个道具——三棱镜——可以将太阳光折射出7种颜色，而将这7种颜色进一步分析，便得出了光学三原色——红、绿、蓝（靛蓝）。光学三原色混合后，便组成了太阳光的白色，白色属于无色系（黑白灰）中的一种。

而我们通常所见的颜料三原色指的是品红、黄、青（天蓝），它们可以混合出所有颜料的颜色，同时相加为黑色。

搭配色彩如同做菜，要把握好火候，不然容易用力过猛。在色彩搭配上，颜色的品种尽量要少，包括黑白在内，一般不超过4种颜色就能搭配出好看的拍摄主题色彩，第5种颜色加进去只能起到增加黑和灰的作用，易让照片的画面感降低，显得杂乱。

给大家分享一个色彩搭配中的小秘诀，利用互补色可以强化拍摄主体的视觉效果，比如将红绿搭配，会感到红色更鲜艳、绿色更活泼。

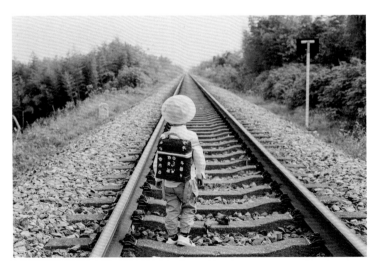

杭州某废弃火车道

真实自然的色感

在拍摄家庭写真的时候，对于孩子来说，其实色彩的搭配没有特殊的规定。童年应该是色彩斑斓的、充满活力的，一般在室外拍摄孩子的时候，选择场景的互补色是最不会出错的，也更能拍出自然真实的照片。

记录的意义是真实、自然，所以丢掉五彩斑斓的公主裙、丢掉成熟的小西装，孩子的世界哪来这么多生硬刻板？当然培养一定的审美视角是必要的，随手一搭配就是自己的风格。

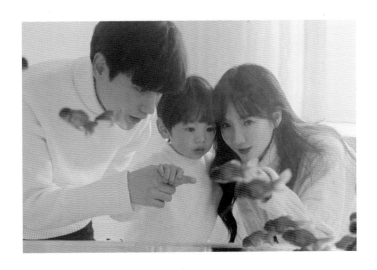

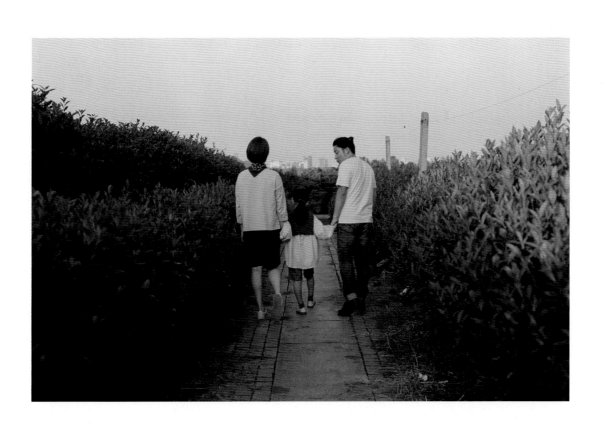

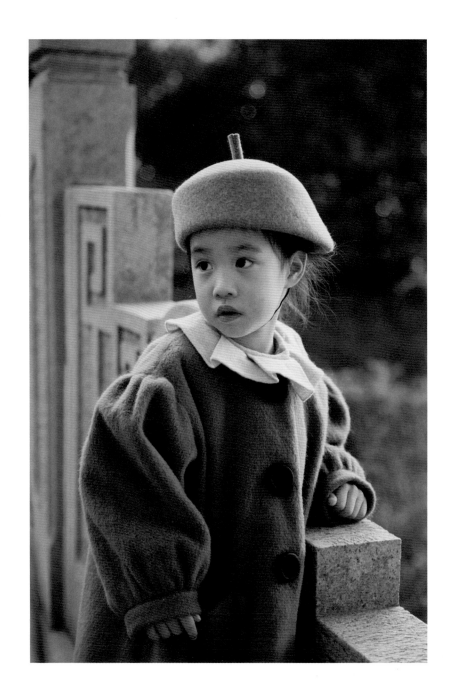

引导

如何轻松地引导小朋友

儿童摄影与成人摄影最大的区别就在于其不确定、不可控、不按计划性。在拍摄成人时，我们可以制订详细的拍摄计划和拍摄主题，但一旦有孩子参与进来，好像一切都不能按部就班地按照设想来拍摄。这是刚刚接触儿童摄影的伙伴的苦恼，曾经也常常困惑着我。

但在一次又一次的拍摄下，我发现了计划之外的惊喜，孩子的不可调动性让其行为更自然、更生动。有时看到刻板地做着一样动作的小模特心里会咯噔一下：很多模式化下的小模特失去的究竟是什么？

我们希望孩子是开心的他就是开心的吗？我们希望孩子安静地待在大树下，那他就不能快乐爬树吗？我们希望孩子享受地吃食物，那他就不能不喜欢吗？好像让孩子更自由地发挥并不难，当我们变刻板为灵活，更多惊喜的记录都在小小的取景器里悄然发生。

记录什么呢？应该是真实场景、是生活、是自然而然的童年；是不顾一切的嚎啕大哭、是不明所以的奔跑；是汗水挥洒的痛快、是意外的真实可爱……

在拍摄孩子时，既然不能让他听话，不如改变一下自己，让自己变成一个活泼可爱、受孩子喜欢的大朋友。

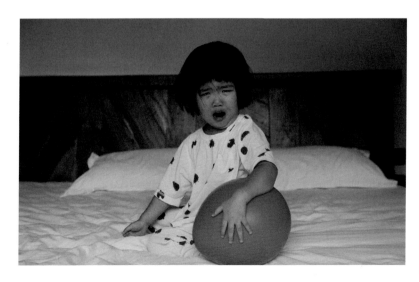

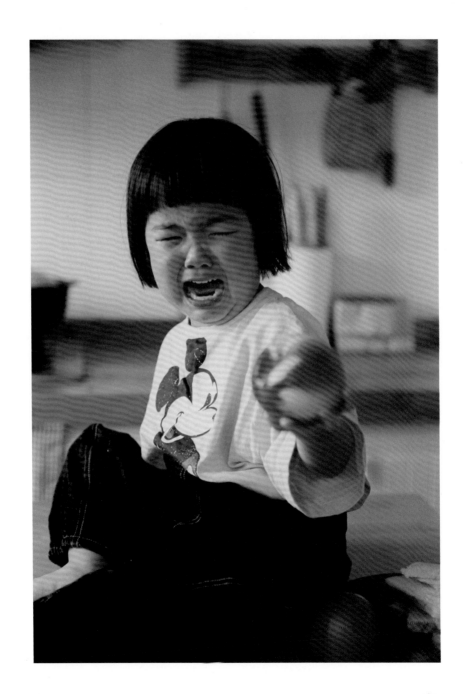

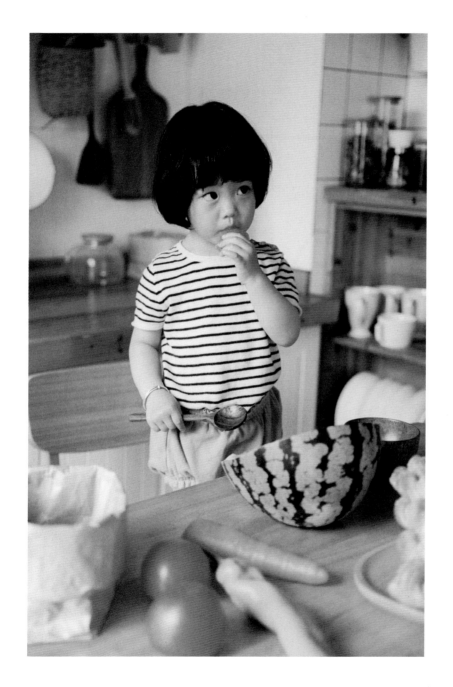

第一节

如何在拍摄时吸引孩子的注意力

我通常采用以下方法吸引孩子的注意力：

1. 练习自己的表达方式，让自己表现得更亲切、更可爱；同时肢体语言也一定要丰富，在和孩子交流时让自己的动作感染到他。

2. 在拍摄时，孩子亲近熟悉的人最好在旁边。孩子第一次面对镜头会感到陌生和害怕，让孩子喜欢的人在旁边，可消除其不安。

3. 在闲余时间还可以多看一些关于儿童心理学的图书。想对孩子有一个很好的引导，就要对孩子有一个全面的认识，熟悉并掌握各个年龄段孩子的心理特点，会让你更快地和孩子融洽相处，也能快速地和孩子交流，建立信任感。

4. 懂得孩子喜欢的事物，忘记自己的年龄，站在孩子的角度和他平等对话，保持一颗童心。当然这个过程也会让自己变得快乐，多看一些动画片、绘本，像孩子一样去思考。如果你还会一点小魔术，那么再难相处的孩子都会被你吸引。

即使不能很全面地去认识一个孩子，但以上几点慢慢深入掌握和实践，我相信，你也一定会游刃有余地面对各种拍摄问题。如果你有自己的孩子，可以先从引导自己的孩子入手，并在引导过程中发现问题并及时改正。

第二节

各年龄段孩子引导技巧

不同年龄段的孩子有着不同的心理特征，以下是我在拍摄中总结出来的几个共有特征。

1. 喜欢做游戏——好像不管几岁的孩子都喜欢与人互动，与玩具互动，与一切他们喜欢的事物互动。这就是孩子的天性，爱动、爱玩、爱在一切新鲜的体验中寻找快乐。于是，我们可以引导孩子做一些游戏，让孩子不再拘泥于规范的动作。

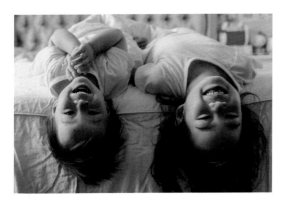
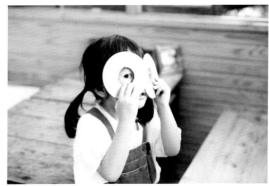

2.喜欢模仿——一般小一点的孩子能简单模仿声音和动作，即使是稍微有点难度的动作，他们也会模仿做出更可爱的效果来；稍微大一点的孩子模仿能力就很强了，只需要简单地引导他们怎么在这个场景中玩耍，你便能更自然地拍摄出孩子玩耍时的精彩画面。

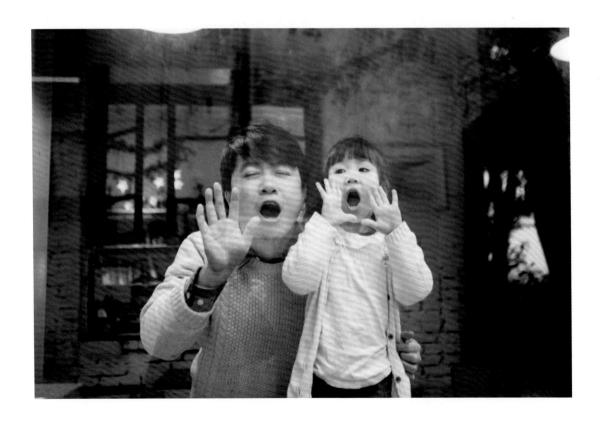

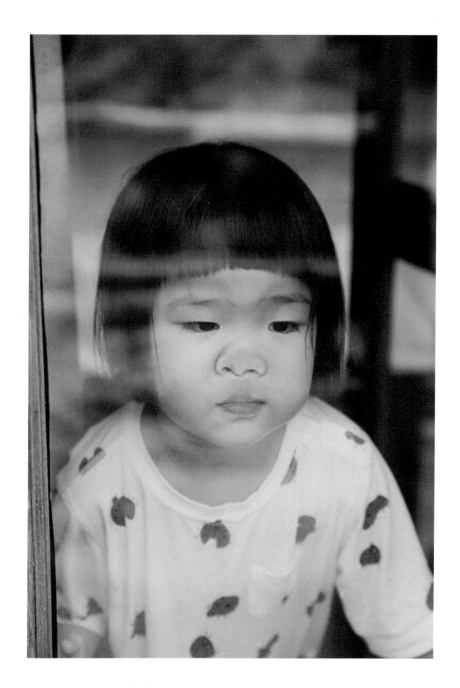

3. 有猎奇心理——成长中的孩子，对一切新鲜事物都是充满好奇和遐想的，可以利用一些造型独特的小物件来吸引孩子的注意。在和大一点的孩子交流时，可以通过问答、讲笑话的方式来和他们互动，抓拍他们的真实反应。

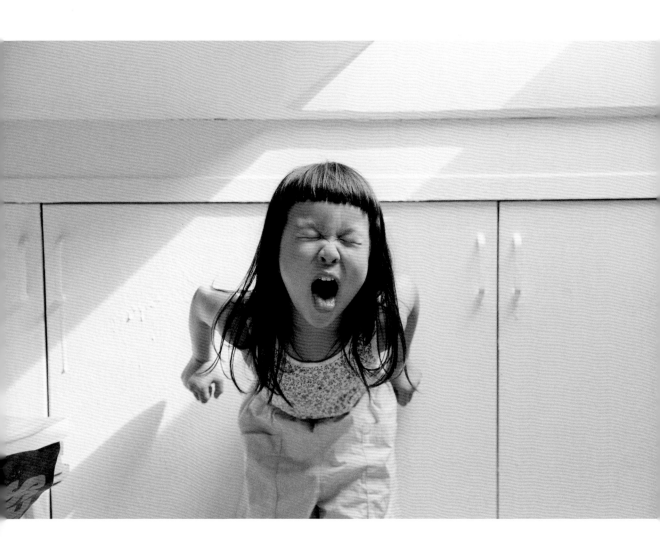

4. 喜欢被夸赞、喜欢被表扬——在拍摄过程中，孩子肯定会有不耐烦的时候，摄影师应该以欣赏的态度去和孩子相处。无论成人还是孩子，都喜欢受到鼓励和表扬。

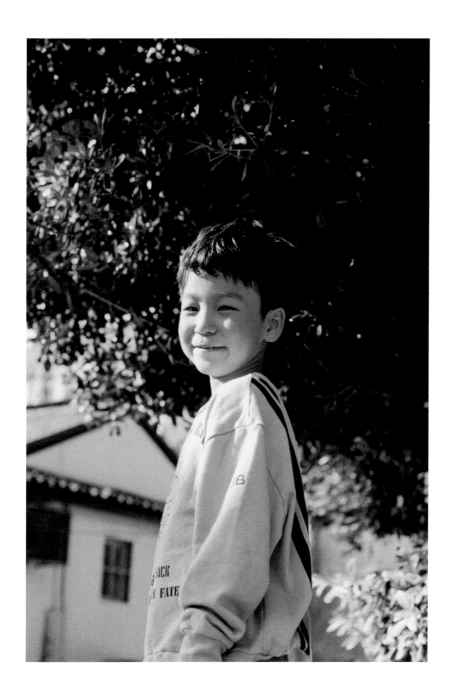

鼓励孩子并不都要用夸张的语气，一个满意的笑容、肯定的目光、适宜的夸赞都可以给他们带来力量，给予他们更多的信心。他们会更加卖力地展现自己，也会更放松，那我们便能适时抓拍到可爱、淘气的他们。

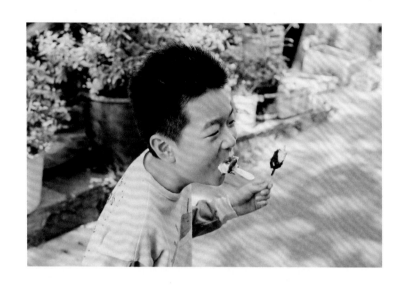

　　除了以上的共同点，对不同年龄段的孩子进行引导还会有不同的方式。

　　1. 新生儿——现在越来越多的家庭想要记录新生儿。当然更多的是通过对孩子做不同的造型来进行摆拍，在这里我就不过多阐述了。我更喜欢以日记的方式来拍摄。

　　初当父母是喜悦与新奇的，对孩子的一切都很感兴趣，我们可以记录下父母与孩子的第一次相处，或睡觉、或洗澡、或玩乐；孩子熟睡时也是最好记录的，拍摄他们身体的细节也会非常有生活感，例如小手小脚、身体上的胎毛、指甲等。

　　拍摄新生儿，怎样才会更有意义呢？我觉得应该多记录新生儿在生活里的真实场景。

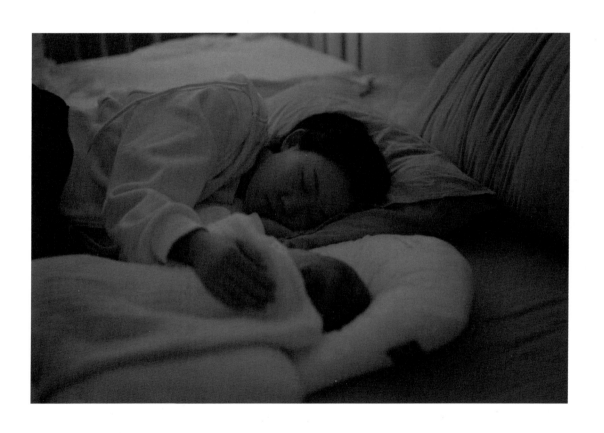

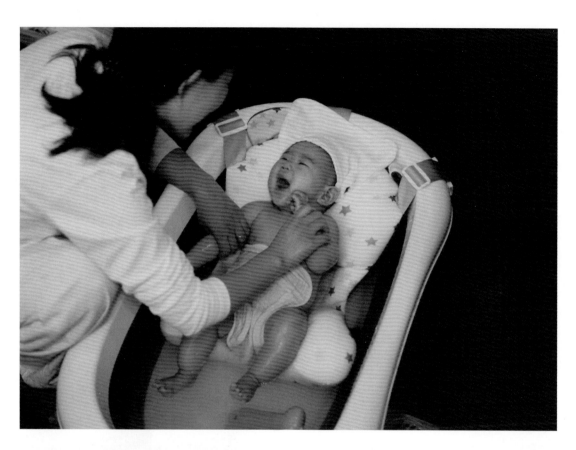

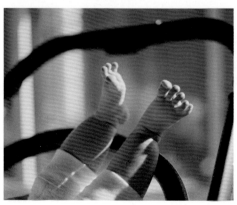

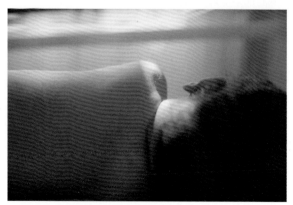

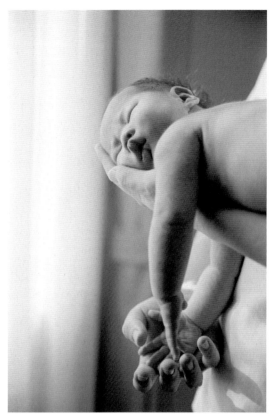

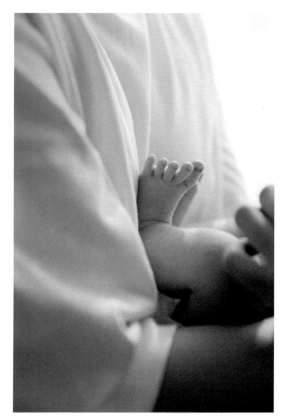

2. 1~3 岁的孩子——这个阶段的孩子变化非常快，一岁左右开始咿呀学语、学走路，开始触摸一切新鲜事物。他们模仿能力非常强，在拍摄时如何进行合适的指引便是拍摄的关键。

　　首先，和他们用可爱的言语进行沟通，用一些能引起他们好奇的玩具来引导他们做一些动作。在用玩具吸引孩子时，他们可能上一秒还喜欢，但下一秒就不喜欢了。我们可以设定一个玩耍的环境让他们自由发挥，将玩具给他们，让他们更自由地玩，在他们自然快乐的情况下，去抓拍真实的他们。

　　其次，不要太多设定，拍摄他们的日常可能会有更多惊喜。洗脸、刷牙、吃早餐……抓拍他们的可爱动作、表情；学会用道具也要学会放手，学会情景设定也要会灵活变动……便能达到我们的拍摄目的。

　　更重要的是静下心来，给孩子更多的空间。例如下页这张照片，"橙汁"正处于长牙的阶段，牙齿痒时，他咬被子磨牙，这也是很可爱的一个画面。

　　在找不小心掉到地上的饼干的"橙汁"，被动作迅速的我拍了下来（下页下图）。

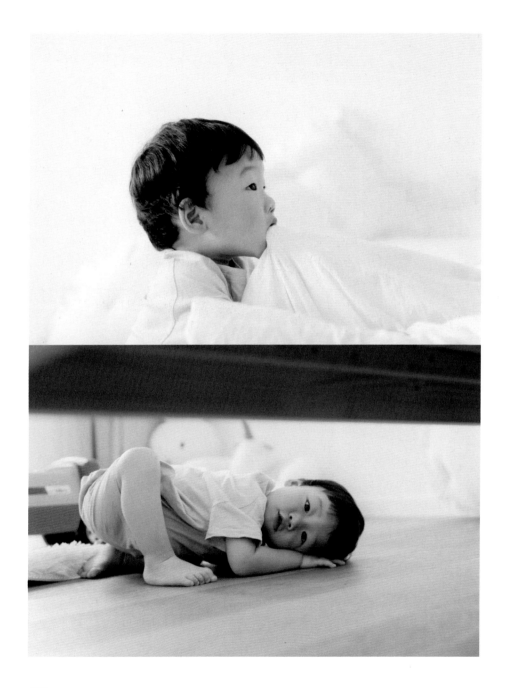

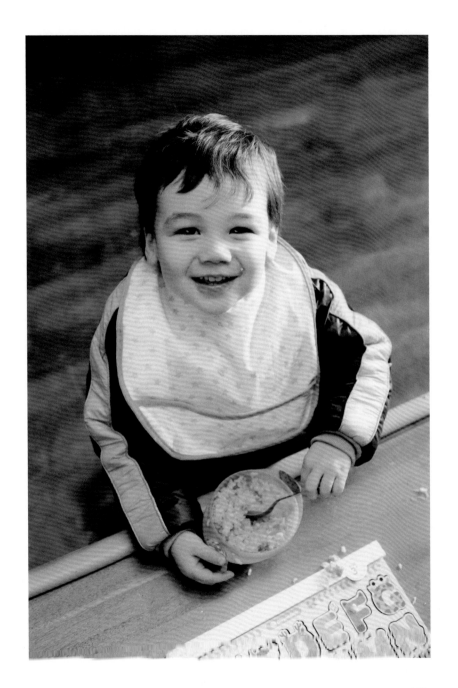

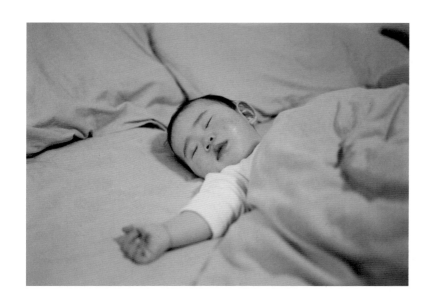

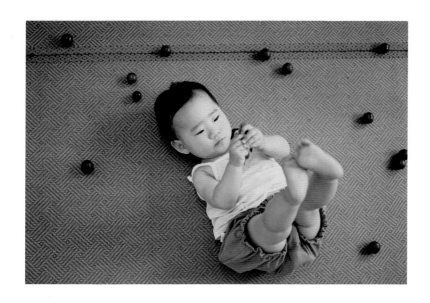

3. 3 岁以后的学龄前孩子——他们已经有自己的独立思想了。不过，一些简单的互动也同样适用于他们，比如挠痒痒、躲猫猫、吹泡泡等。除了这些常规的互动游戏，还可以把问题抛出来和他们互动，因为这个年龄段的孩子会思考、会提问，有自己的主见。若在互动中抓拍到他们是如何思考的瞬间，更能展现他们的天真可爱。

还可以准备一些故事书、漫画书让孩子看，或者准备水彩笔等让他们画画，他们有事可做，就会安静下来。当然孩子的耐心肯定不会持续很久，抓紧机会赶紧拍吧。

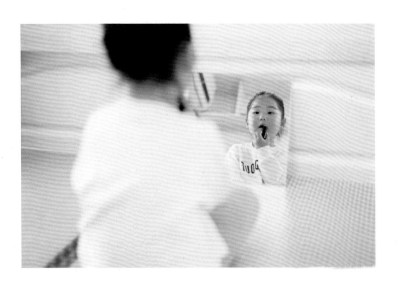

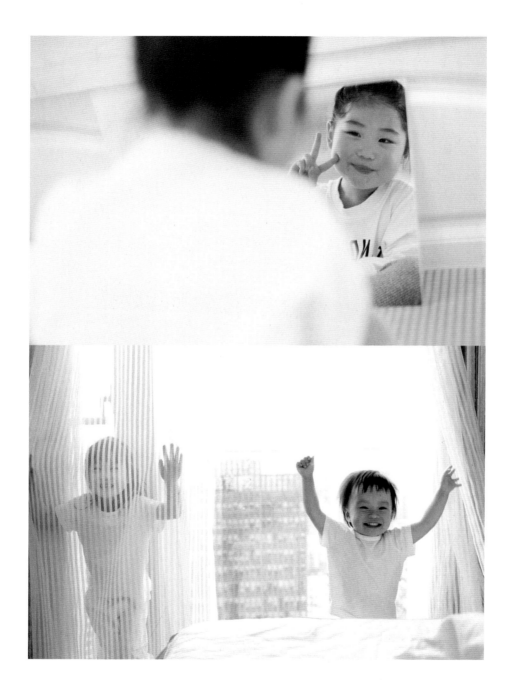

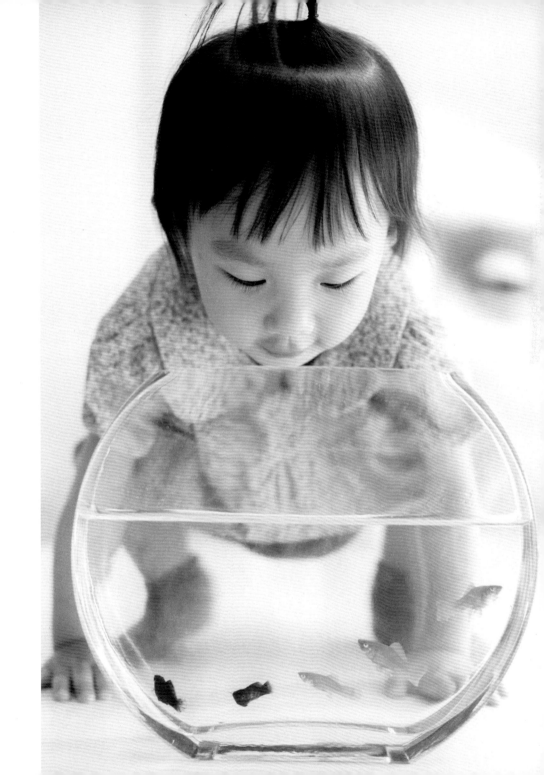

4. 6~12 岁的孩子——对这个年龄段的小朋友，我们便可以制订拍摄主题了。在拍摄前，可以先和他们的父母了解他们的生活习惯和爱好，这样制订出来的拍摄主题才能更适合他们。

拍摄这个年龄段的孩子最大的问题就是——表情。当拍摄主题需要他们做出很夸张的动作或表情时，他们可能会很生硬地去表现。如何让他们的动作或表情灵活起来？我们需要做的就是让他们在放松的环境下忽视镜头。

了解他们的兴趣爱好，投其所好，可能一本书、一支冰糕、一块西瓜……就能让他们很放松，不拘束，这样拍摄起来就会自然许多。

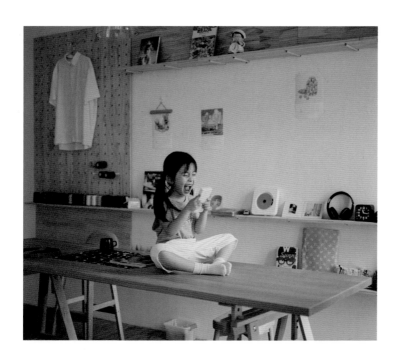

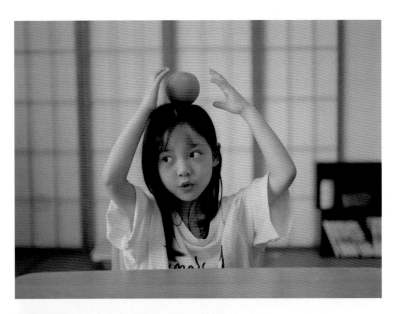

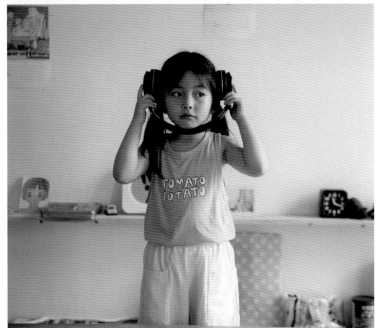

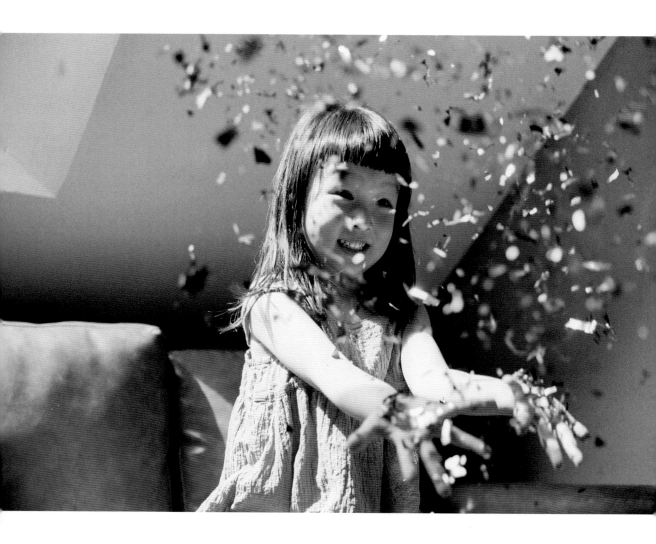

孩子的世界很简单，给他们道具，让他们玩，沉浸在他们自己的世界里，你就能捕捉到最好的画面了。有时候道具存在的意义就是让孩子有事可做。

家里的狗狗、猫猫、金鱼，甚至洋娃娃都是很好的道具。刚去小朋友家，小朋友对着陌生的我，是有些羞涩的。我主动和他们沟通，让他们介绍家里的一些东西。这样很快就有了互动，也就一定能拍到很多生动的照片了。

了解他们的喜好，然后根据拍摄的场景来选择他们喜欢的、合适的道具进行拍摄，这样才能拍出好看的照片。

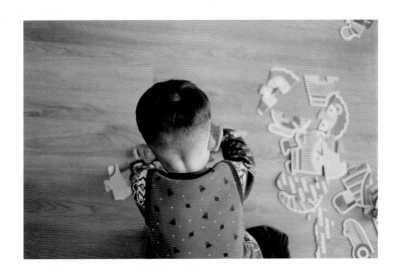

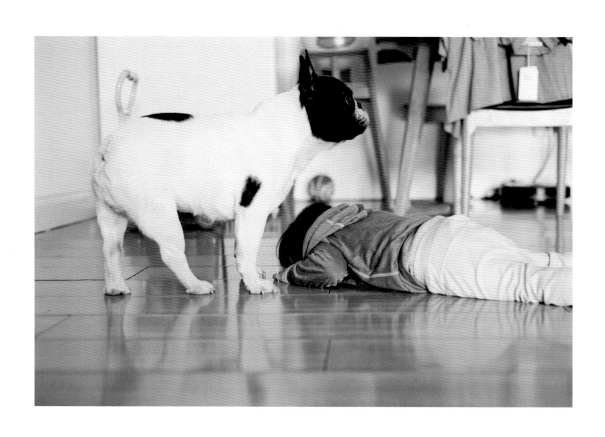

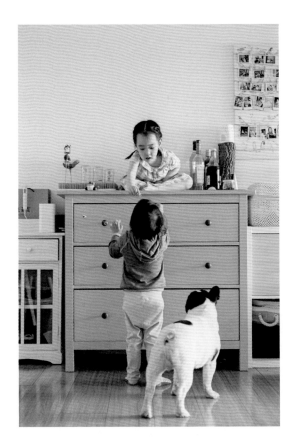

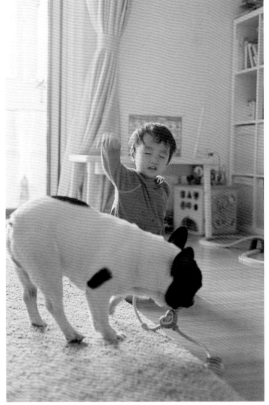

第三节

引导孩子摆姿

其实在拍摄不同年龄段的孩子时，姿势不外乎站、坐、走、跑、躺、趴等。让孩子自然发挥，不要在强硬扭捏状态下拍，基本就不会出错了。

站姿

站姿是最基本的姿势。如何让最基本的姿势变得与众不同，充满孩子自己的特点？拍摄法则就是不能让孩子笔直僵硬地站着。借助小道具等，让站姿丰富起来。

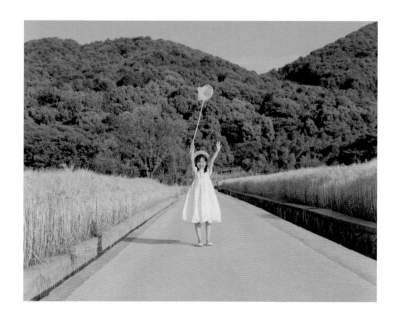

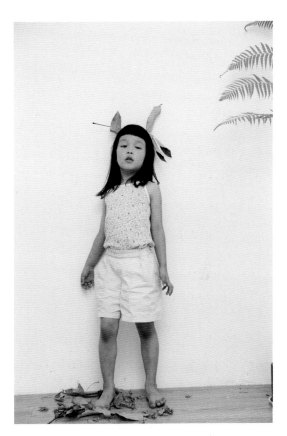

坐姿

在拍摄孩子时，最常用的便是坐姿了。孩子若还不会行走，坐姿就是非常好的一种选择。对于年龄较大的孩子，坐姿状态下，他们也相对安静，那我们便能较顺利地进行互动拍摄。

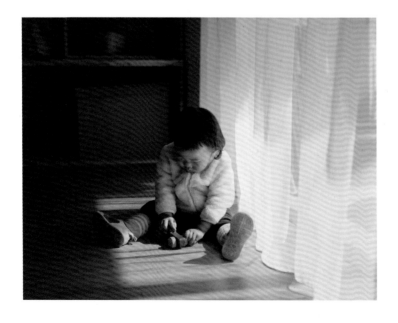

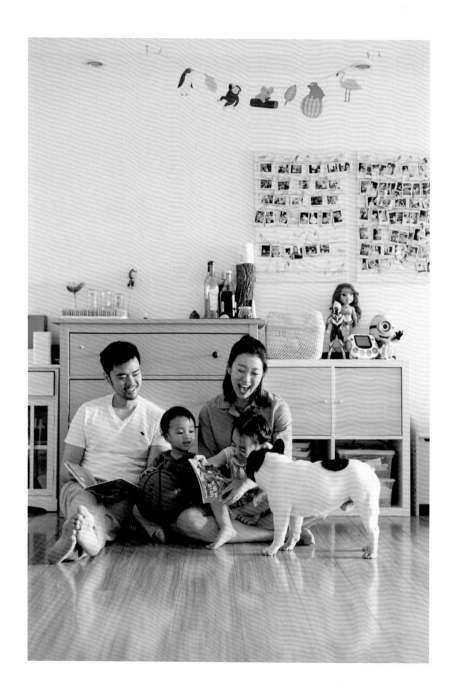

走姿和跑姿

　　对于天性好动的孩子，在其走姿和跑姿状态下，我们能抓拍到他们活泼灵动的一面。

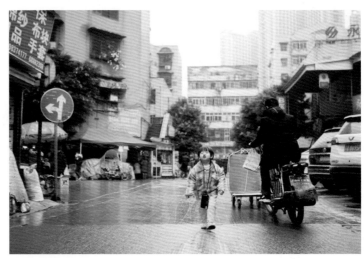

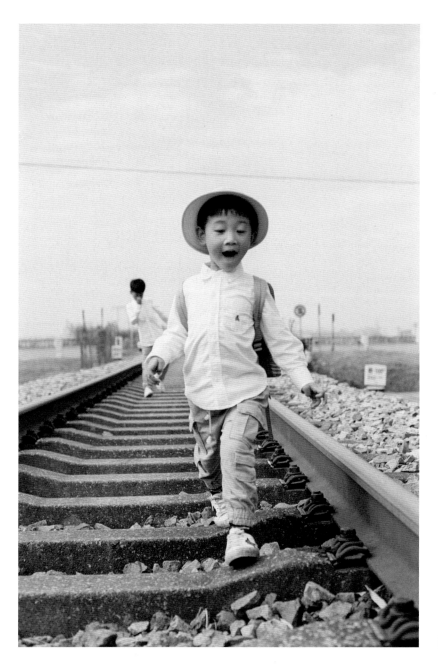

杭州某废弃火车道

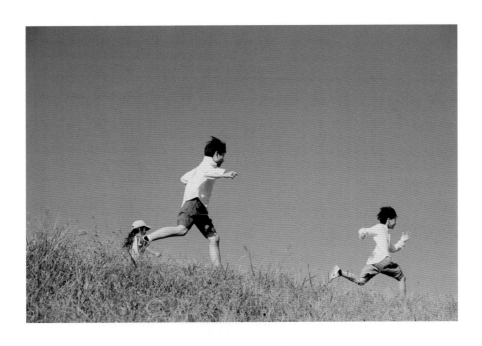

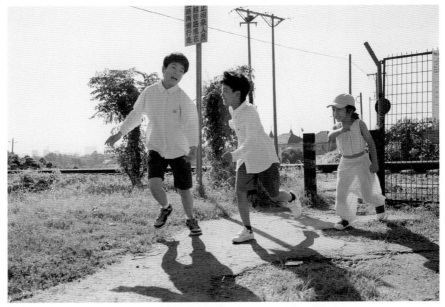

趴姿

　　拍还不能走路的孩子，我们经常用到趴姿，对于大一点的孩子，可以借助环境中的物体来做支撑，让孩子倚靠窗台、栏杆、桌子等来灵活拍摄。

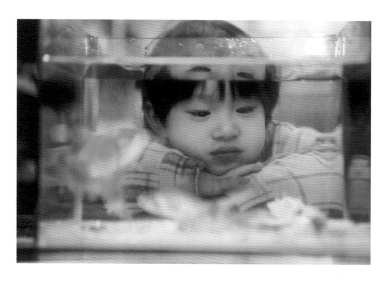

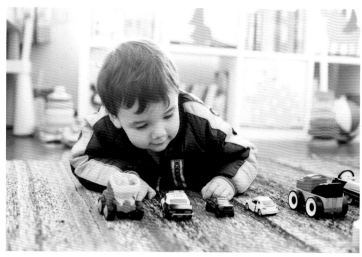

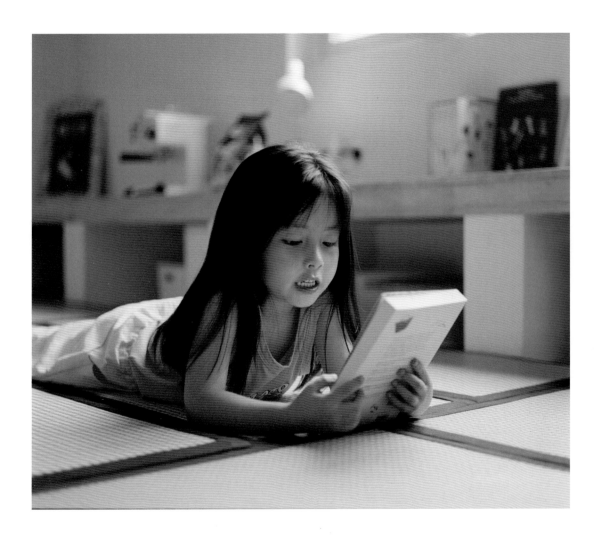

躺姿

　　拍新生儿，躺姿用得比较多。在大自然里或者开阔的空地上，对于年龄较大的小朋友，我们也可以利用躺姿来拍摄，借助自然的道具或者环境的陪衬，青春洋溢的照片便产生了。

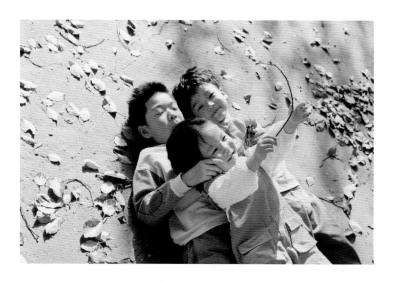

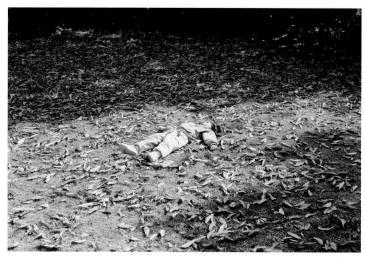

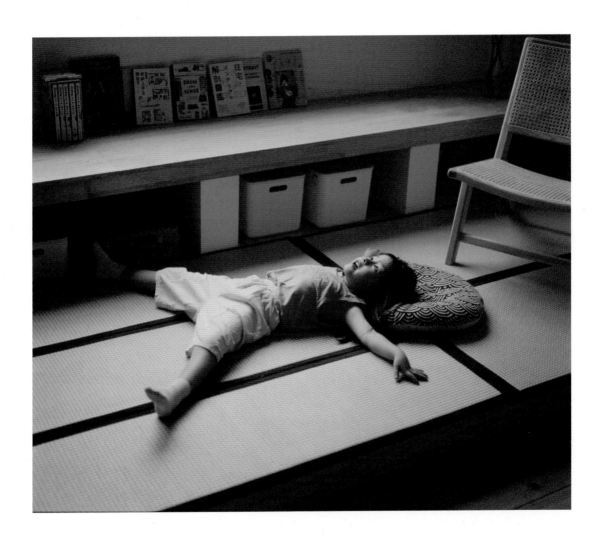

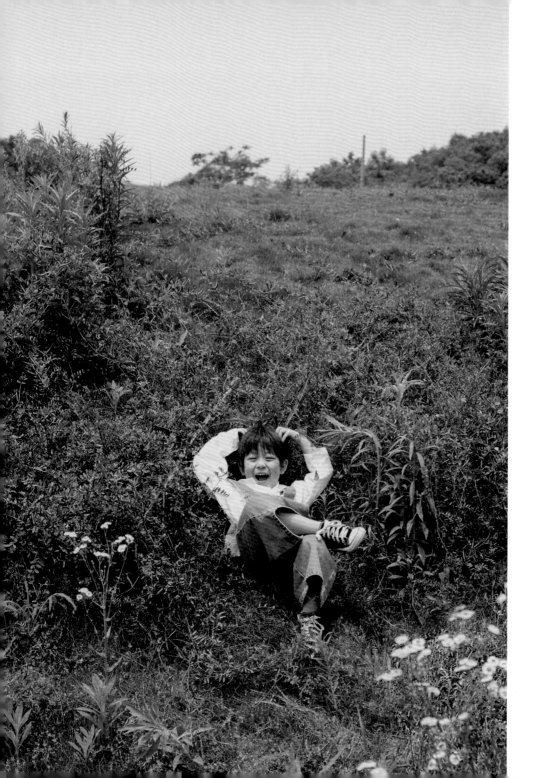

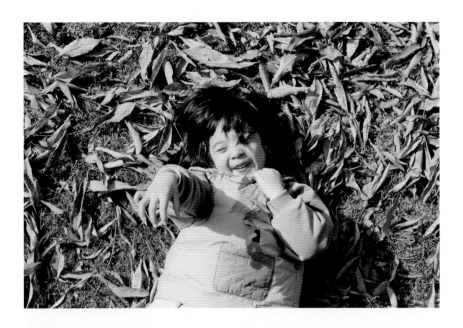

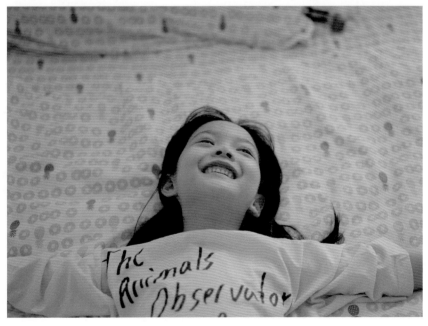

第四节

孩子在不同年龄段的各种记录

从怀孕，到孩子呱呱落地，从孩子咿呀学语，再到青春年华，作为父母一定不想错过他们每一个成长瞬间。在他们成长的记录相册里，每一个阶段孩子和家人的合照也是不可或缺的一部分。

当然拍合照好像也不容易。不配合的孩子是不是注定会让照片看起来很滑稽？记录孩子不同年龄段的温馨家庭合照，可以尝试不同的角度、姿势，我相信都能有不错的效果。合照谁说就一定要规规矩矩地坐或站或躺在一起呢？

孕期

第一个阶段即最有纪念意义的一段时光，是从记录妈妈的孕肚开始的。

宝贝，看妈妈有多辛苦！

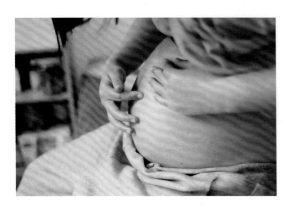

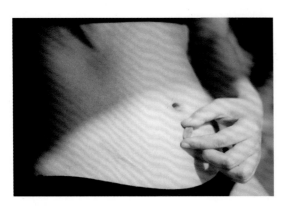

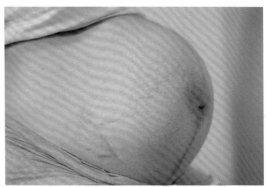

新生儿与爸爸妈妈的合影

生孩子这件事，不是我们印象中的"喜事"，经历过才能更深地体会到生产是一件多么痛苦的事情。

我记录下了我妻子生产完在病床上躺着时虚弱的样子。

在这个时期，孩子的颈部不能受力，让孩子躺在爸爸妈妈中间或者摇篮里，画面会更加温馨。

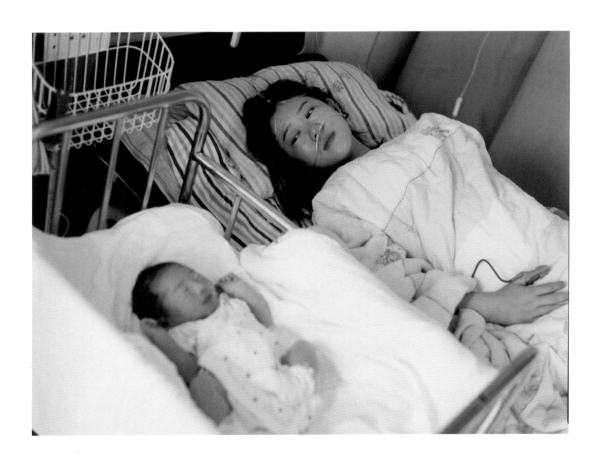

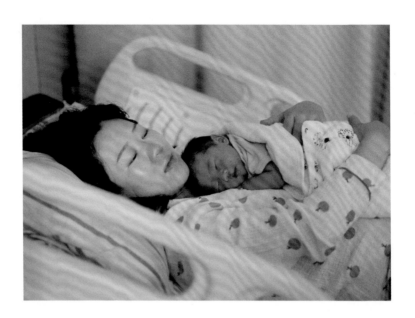

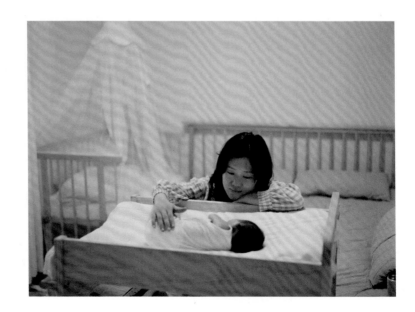

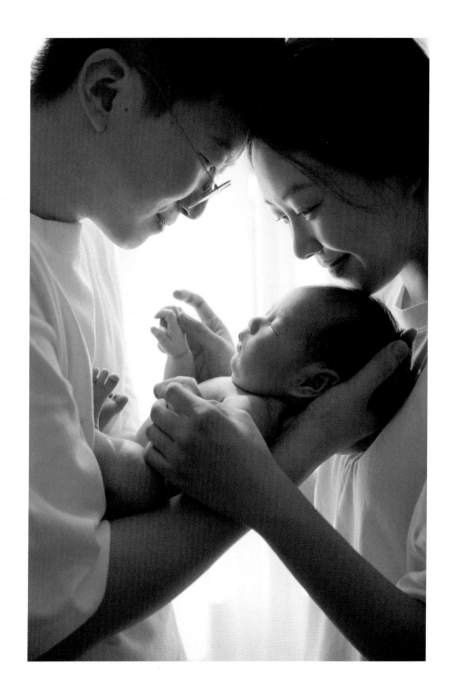

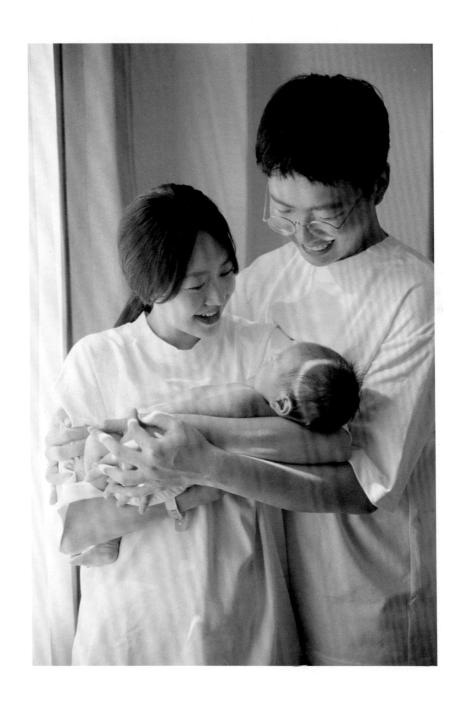

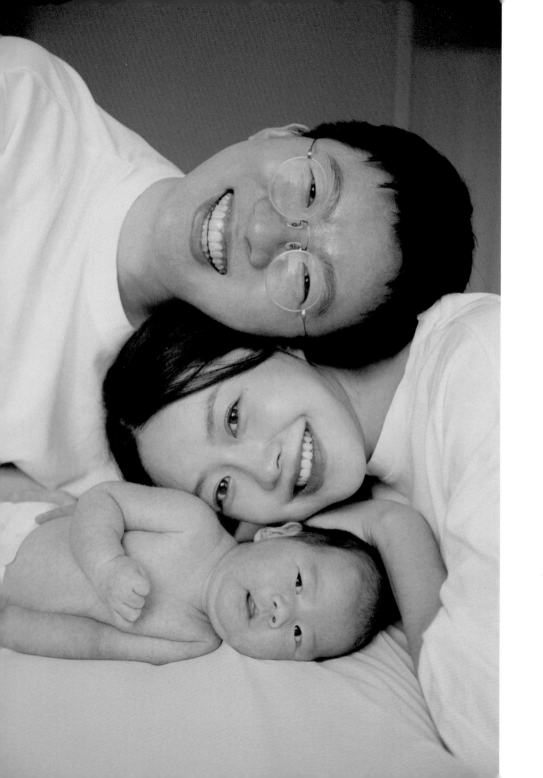

活蹦乱跳时和爸爸妈妈的合影

　　交流和互动是最好的合影方式，他淘气可爱，你无可奈何；他嬉戏玩闹，你会心一笑；好像孩子就是在这样的时光中不知不觉就长大了。

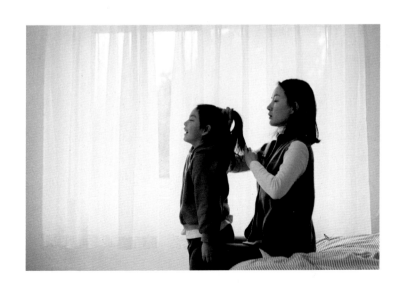

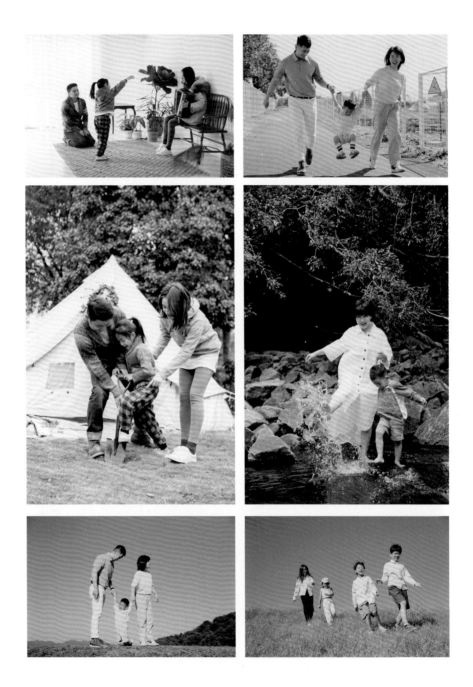

和小伙伴的两小无猜

　　有了小伙伴，孩子好像更无拘无束了，除了爸爸妈妈，小伙伴一定是孩子很重要的人，那么童年的合影中一定少不了两小无猜的小伙伴。

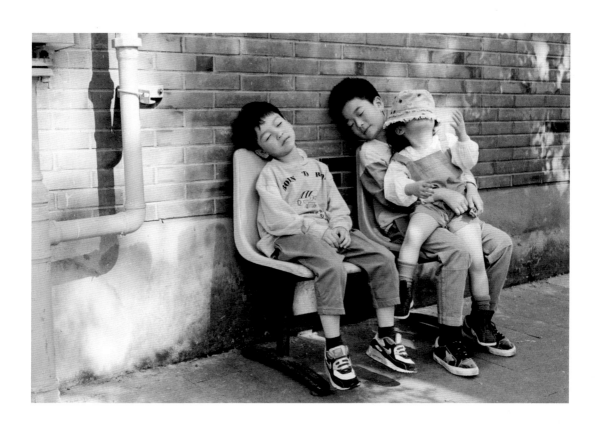

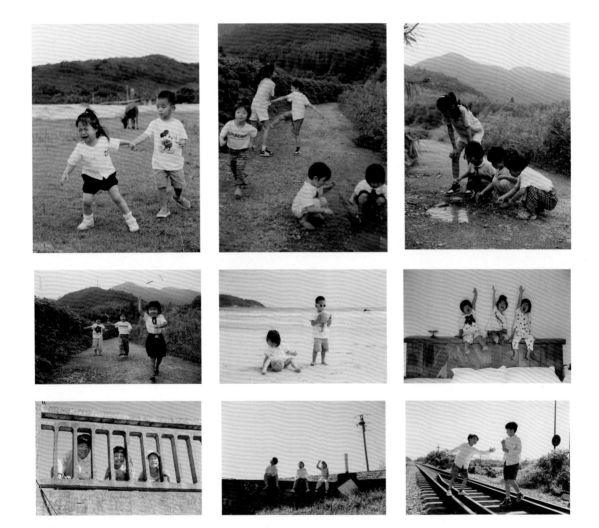

让合影更有趣一些

　　家也一定是每个孩子的乐园，在"乐园"里的合影一定是充满故事的，也更有纪念意义。

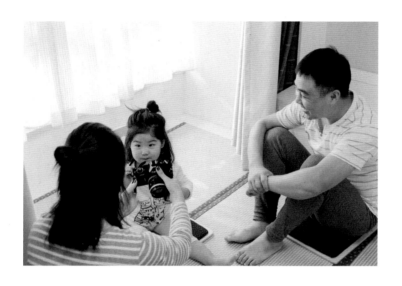

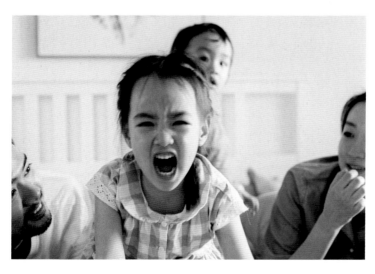

每一个陪孩子的日子，天气阴晴，心情好坏，好在有相机记录。

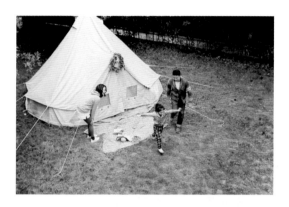

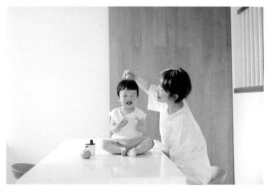

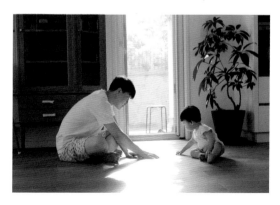

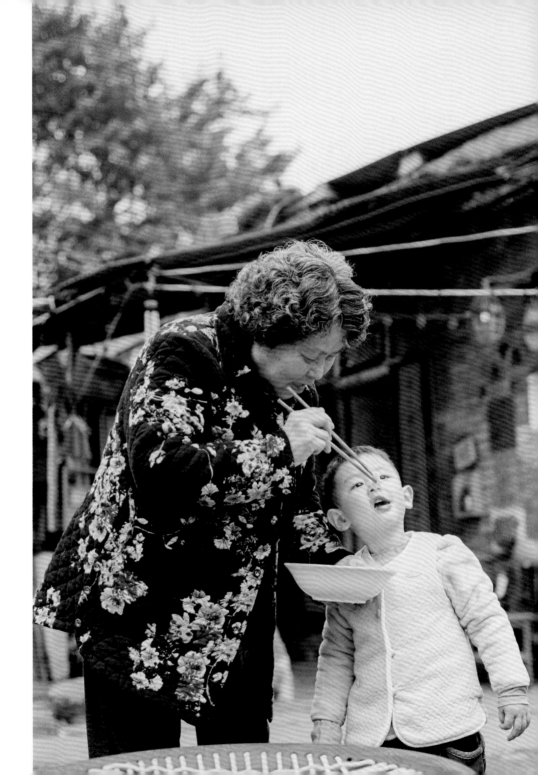

实拍案例

取景器里的小宇宙

每一个小小的家庭都是充满想象的"浩瀚宇宙"，家是我们幸福的容器，我们和孩子在一起的时光也更值得被记录。在日记式的拍摄记录中，我更喜欢拍摄温馨、日常的生活状态，因为简单的生活里有欢笑、有吵闹、有最真实的烟火气。

在这里我将介绍怎样在日记式拍摄中展现、还原家庭写真和儿童写真，怎样在一个小小的取景器里记录下每一个五彩斑斓的"小宇宙"。

第一节

四四方方的家里有怎样的"大宇宙"——室内拍摄

自从有了孩子，平淡的生活中出现了跳动的乐章，我们的时间也好像被按下了快进键。记录下孩子的每一次成长——第一次说话、第一次走路、第一次换牙……不要让这些"第一次"在匆忙的时间长河里被遗忘。

时间真的过得很快，孩子总在不经意间长大。定格住孩子的每一个成长瞬间，其实并不难。

那么如何记录日常？如何发现值得被记录的瞬间？

第一步：

学会随手抓拍，在抓拍中逐渐寻找灵感，让摄影简单化，对焦什么的都可以不用管，把专业的参数抛在一边，在随手拍中寻找最自然、真实的画面。

第二步：

充分利用家里的道具，制造场景，在脑海里设想拍摄主题。当我们看见一张有场景氛围的照片时，会思考这是怎样拍出来的，其实小心机就是利用场景道具烘托出画面的故事感。把自己想象成一个讲故事的人，你希望你的故事在什么样的环境中发生。

最重要的第三步：

讲故事的核心——故事主题，通常我们拍摄一组照片可为四宫格、六宫格、九宫格，每一个宫格里的照片表达的主题细节一定要一致，这样一组照片看起来才会有整体感。明确主题立意，掌握照片的分寸节奏感，有主有次。每个家都是不一样的，要扬长避短地展现家里的元素，将细节突出，将人物突出，将有深刻回忆的角落突出，去发现家里的每一个不起眼之处，才能展现出这个家的"大宇宙"。

案例一　生命中最重要的你们

思倩家的二胎出生时，因为有了第一次的经验，因此好像再没有手忙脚乱过，于是有了一次关于一家几口的记录。他们组成了彼此生命中最重要的部分。

前期准备

拍摄家庭写真的第一步，就是充分沟通——了解孩子们的喜好，了解一家人的生活习惯、生活方式等。他们最喜欢的地方就是家，这个家不仅是孩子们的游乐场，更是俩大人的港湾。

造型和道具的选择

为了营造一种自然欢乐的家庭氛围，选择了他们日常的装扮，蓝白色搭配给人一种干净安逸的舒适感。利用家里的水果、蔬菜和玩具等来制造自然的动线，让他们处于一种日常的生活状态。

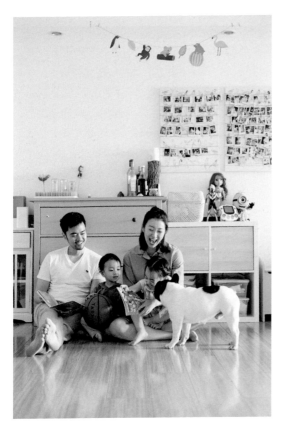

一家五口的生活日常

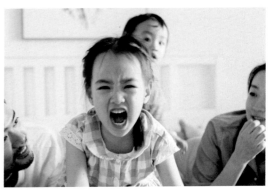

抓拍最真实的瞬间：小公主生气了

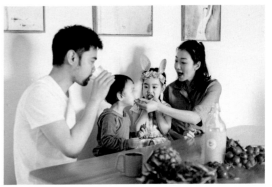

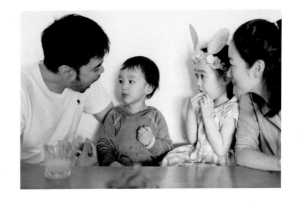

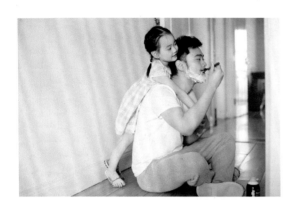

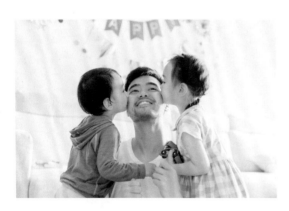

狗狗在抢弟弟手里的零食

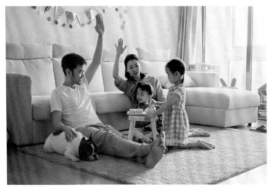

案例二 一个人的秘密空间

每个小朋友在家里都有自己的一段秘密时光，一个人可以毫无顾忌地躺着发呆、畅想，可以光明正大地不做作业、玩游戏，也可以放声大笑……

拍摄完大恬的一天后，发现小朋友的世界原来是这么单纯可爱。一次次的沟通交流后，我们也成了好朋友。在拍摄中没有生硬的引导动作，像是大恬在带我参观她的秘密乐园。

前期准备

了解小朋友的爱好，培养熟悉感，让小朋友在镜头前更自然，也更放得开。

造型和道具的选择

家居属于偏日式一点的原木风，选择暖色调的水果和小朋友进行互动，更能烘托出温馨的日常；选择纯色的衣服，还原小朋友本身的简单清爽感。

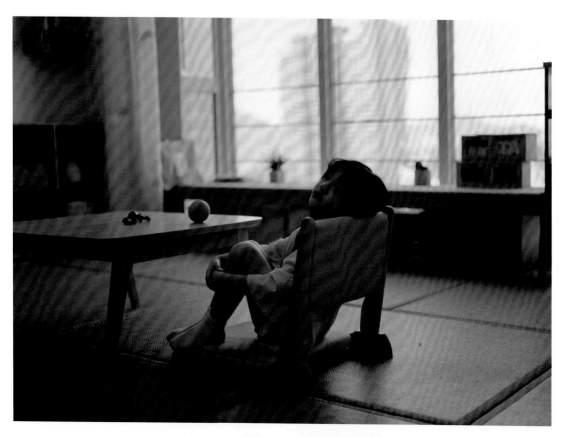

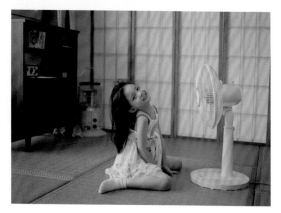

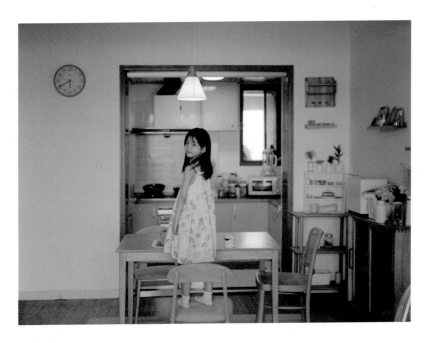

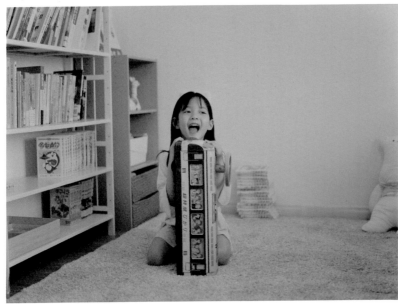

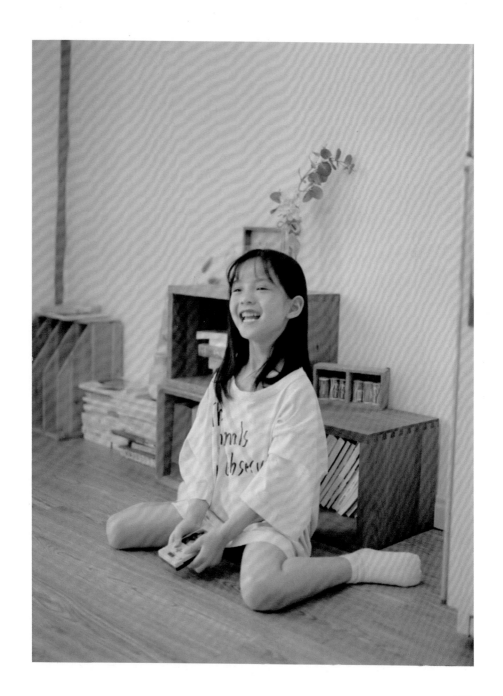

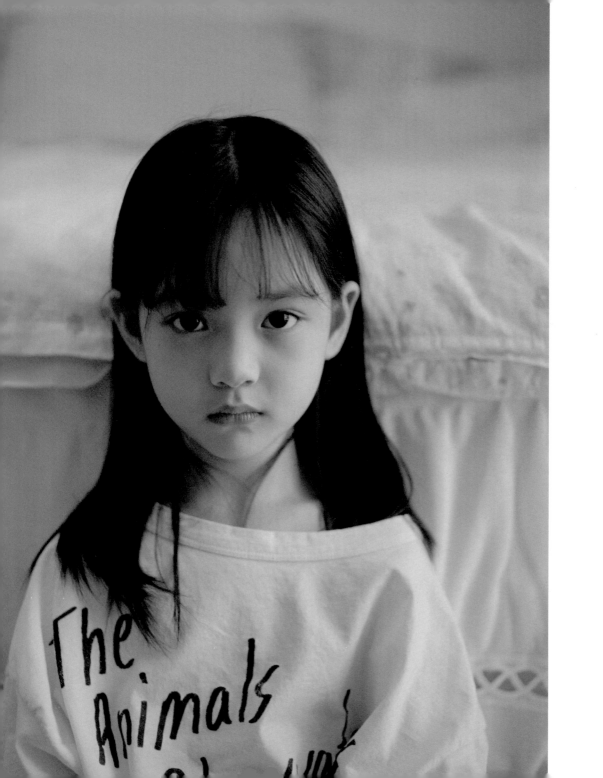

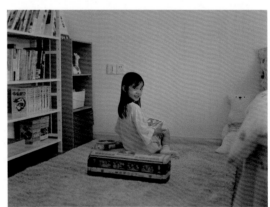

案例三　今天维C已送达

小朋友的笑最治愈人心了。

但在拍照的进程中，我会纠结，担心一些摆拍会让治愈的笑蒙上一层层刻意的不自然。记录的意义是追求真实，一张照片中人物的动作，以及构图、光线、色彩、明暗、影调，其实并不是决定这张照片好坏的因素，它们都是摄影记录外在的东西，只是我们烘托氛围的一种表达形式。如果本末倒置地流程化一些动作、构图等，就违背了记录本身的意义。

也许永远达不到所谓的关于"摄影艺术"的完美诠释，但我们却不缺乏讲故事的想法，不缺乏在与孩子一起成长过程中看到的爱与温暖、幸福与感动。一张好的照片之所以能够治愈人心、打动人心，是因为照片里流露出了真情实感。当我们举起相机，拍下那些撩动我们心弦的瞬间时，我们绝对有理由相信，那就是最好的照片。

前期准备

当然要有一颗强大的内心，并准备好一箩筐的外星语言。

造型和道具的选择

纯色系的造型很百搭，水果和玩具也很吸引小朋友们。

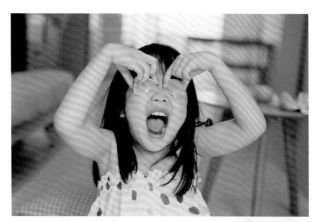

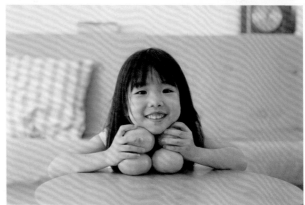

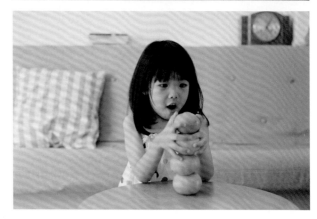

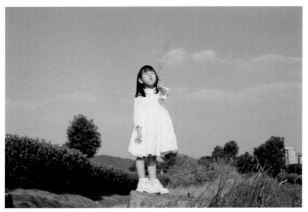

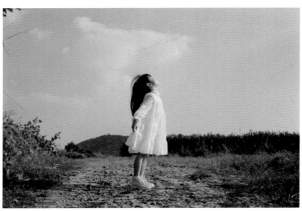
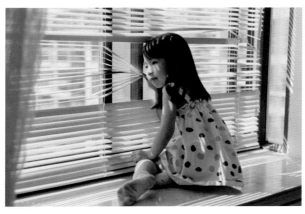

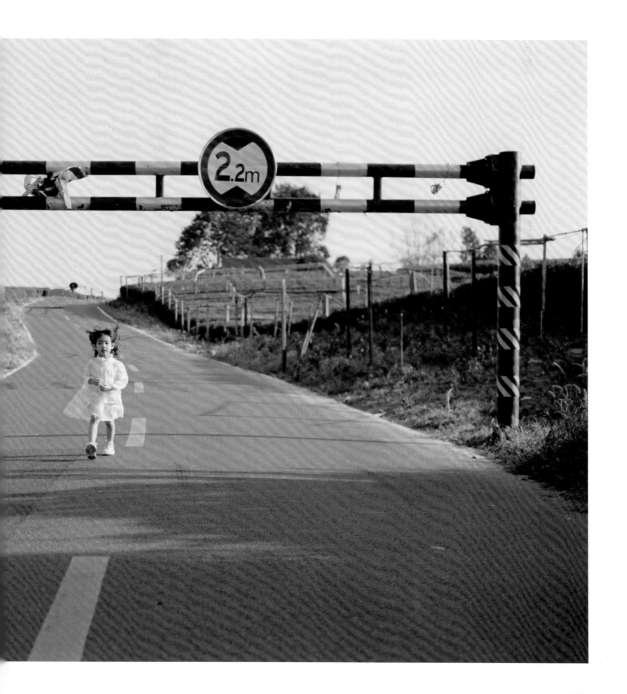

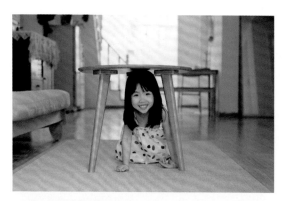
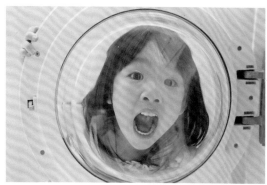

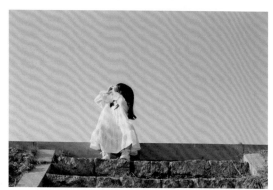

第二节

若取景器没有边界会怎样——室外拍摄

小朋友的世界很单纯，就是一小堆泥土也能成为他们的城堡乐园。

越平凡的场景，往往越能给我们的心灵深处制造旋涡，像写日记一样去拍照、去记录，简单清爽的风格更能让观者感受到当下的情感，也更贴近生活。在平淡的生活里去发现静静的美，美得格外生动。

进行室外拍摄，就需要更多的设想。小朋友在外更是不可控制的，在保证安全的前提下，需提前准备好拍摄方案以及拍摄路线，这样会节约很多时间。

场地的选择

在室外拍摄家庭写真，我一般选择比较空旷的场地或者具有生活气息的街道。

时间的选择

夏天，可以在傍晚、太阳还未落下、天气正好的时刻去拍摄；冬天，可以在上午阳光充足的时候去拍摄。在室外拍摄时，要充分利用阳光来展现小朋友的生气、活力。

案例一　步履不停

　　喜欢是枝裕和电影里的细腻感，于是拍摄了一组安静的照片。像电影里的淡淡叙述，家人的陪伴画面来自一次牵手时、一起慢慢走向前方时……人物如果安静地待在一处，捕捉到最弥足珍贵的情感画面是很重要的。

　　妈妈最喜欢的是默默牵着女儿，关注着女儿的一举一动；爸爸像是生活里的开心担当，他总会不自觉地望向爱人，总会逗女儿开心。家人们安静地围坐在一起说笑，这看似简单的画面，表达着在他们平凡生活的每一刻，只有细水长流的陪伴与爱。

　　场地的选择

　　安静的院子和静谧的茶园，好像与世无争，这里只有泛泛阳光和柴米油盐酱醋茶的日常生活。

　　时间的选择

　　夏末季节，院子里满眼还是葱郁的绿色，日落时分的阳光并不刺眼，淡淡的金黄色会暖暖地铺在地上。

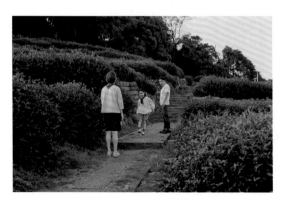
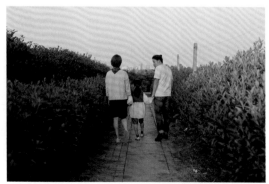

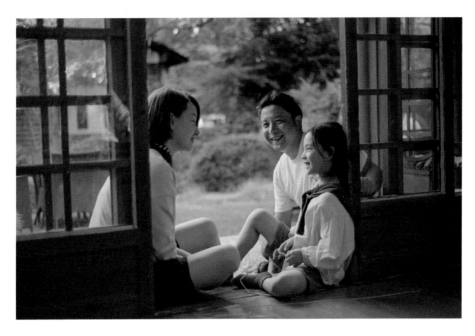

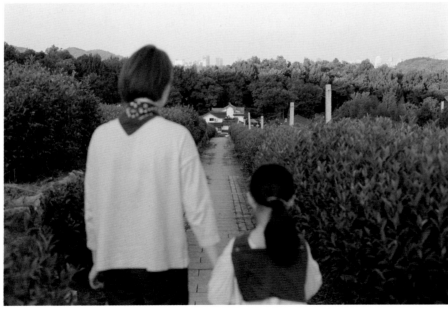

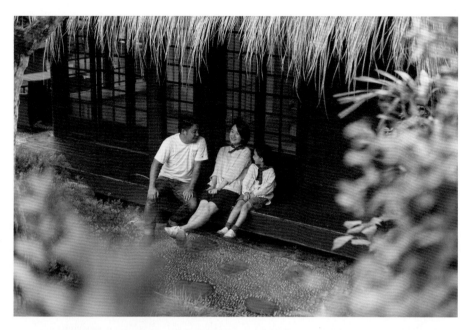

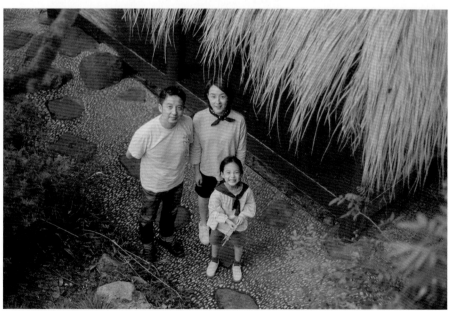

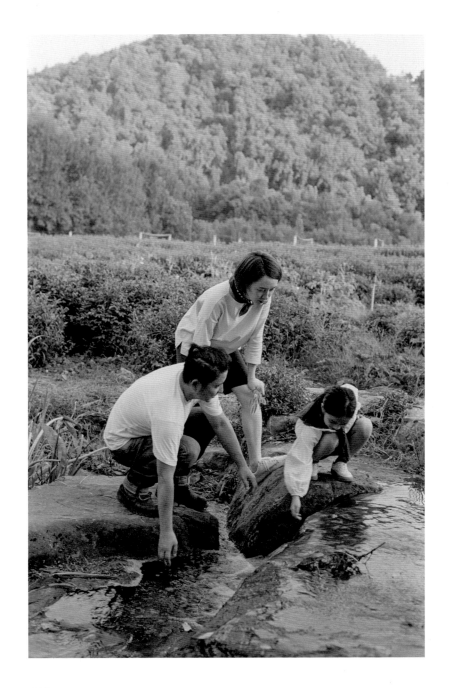

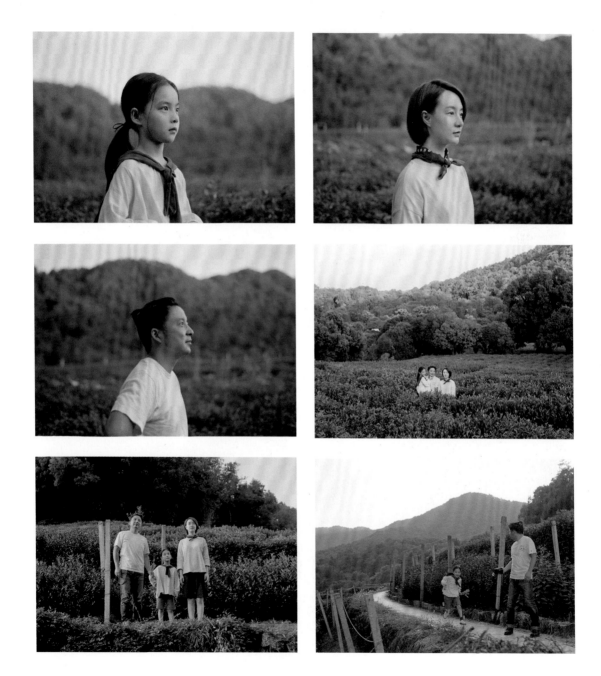

案例二　我的童年游乐场

从小生活在裁缝店里的我，知道街道的每一个角落都是乐园；走街串巷的小贩，带着天南地北的故事和各种各样的杂货，丰富着我的童年。同样，在五金交易市场店铺里长大的轩轩，觉得橡胶圈、安全帽、指挥台等都是玩乐的宝藏。

过往的闹市里是一家又一家的人间烟火，是一个又一个的童年游乐场。吱吱呀呀的滑板可以穿过一层一层的障碍物，路口的小吃总是能吸引小朋友驻足。这里不仅是生活，更是满足小朋友幻想的世界。

场地的选择

小主人公轩轩家门市的街道。这里有他最熟悉的店铺，有他最喜欢躲藏的橡胶圈，还有换了一轮又一轮的小金鱼；这里是他成长的地方，充满着他童年的快乐和烦恼。

时间的选择

一定要错过街道里最拥挤的时刻。这天下午没有落日，下过一场雨。重庆的冬天总是阴晴不定，就像小朋友的心情。

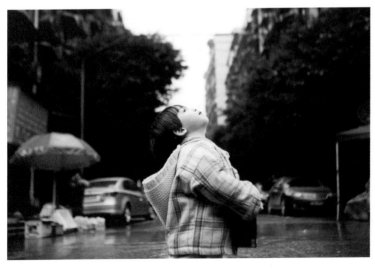
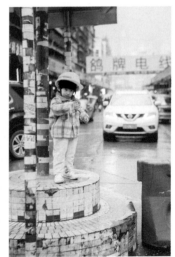

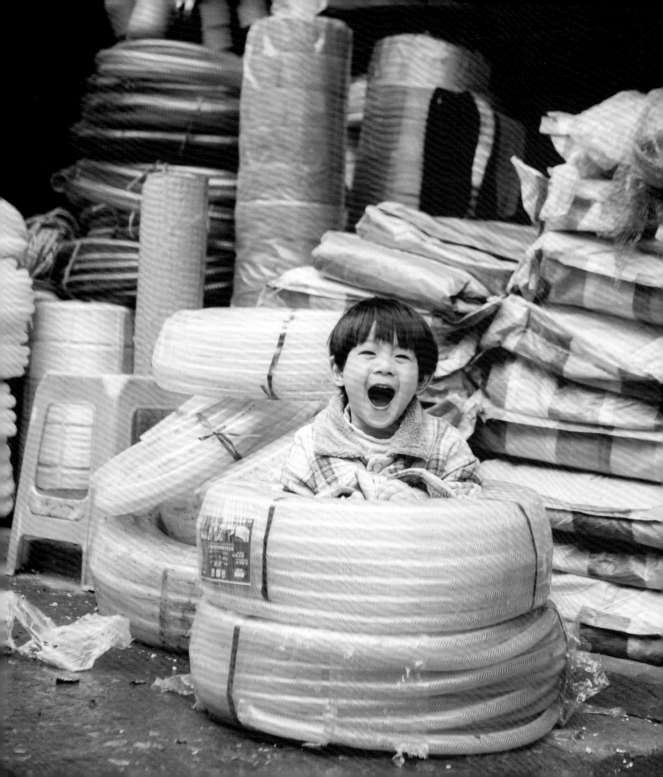

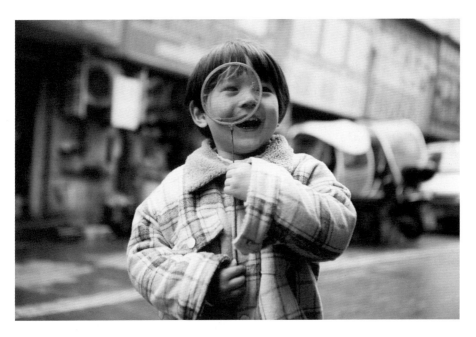

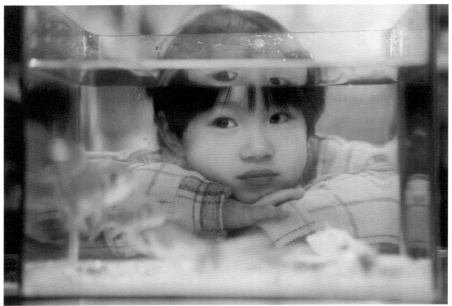

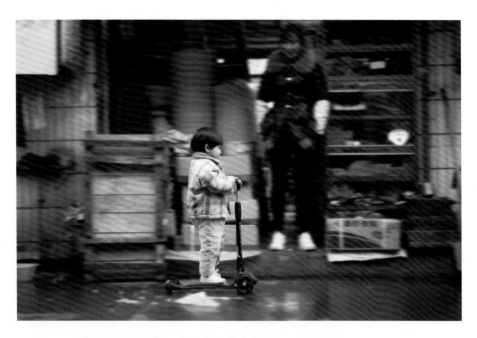

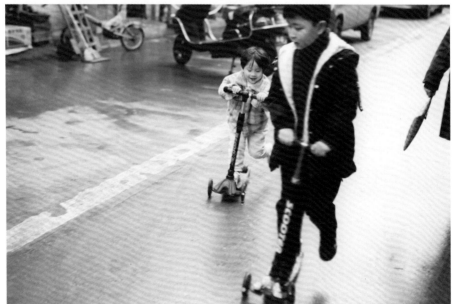

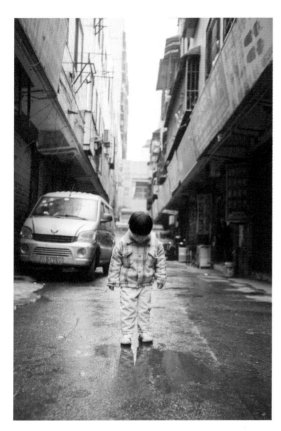

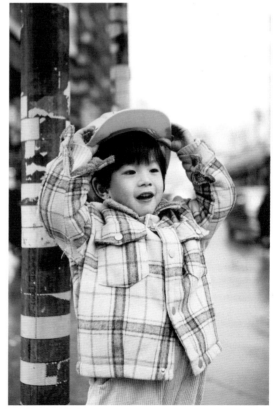

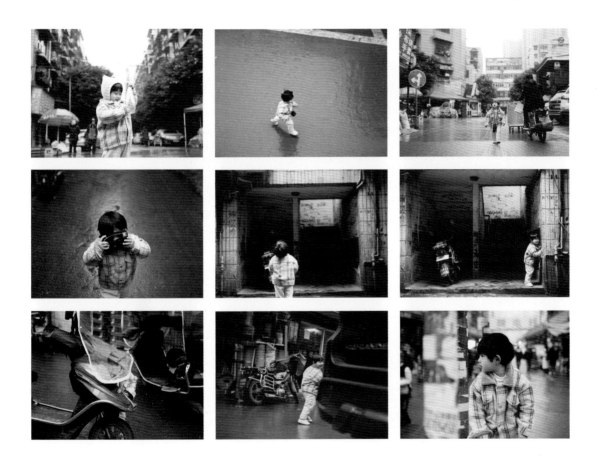

案例三 我的2019

妈妈带着宝贝回到了童年时的老街道。这是一个可以延续记忆和乐趣的地方，定格一张照片可以带你回到童年，当宝贝和妈妈一起奔跑在这条街道上，那感觉像重返了童年一样。

这个世界上有各式各样的三岁小孩，却缺少一个个保持纯真的三十岁大人。希望家庭写真的意义并不仅仅是记录照片，而是在不同年龄阶段都保持着对生活的热爱和纯真。

场地的选择

杭州老街道：新旧交替的老街就像是带着宝贝们来捉迷藏的一家人。即使从少女变成妈妈，也可以不被生活所累，不哀生活之愁，永远积极阳光，像个孩子一样。

时间的选择

下午的阳光正好洒落在老街上，在街边老树的烘托下，斑驳的树影见证着一代又一代的成长和欢乐。

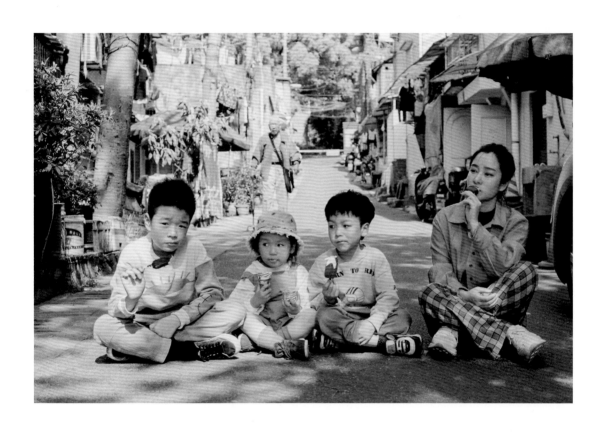

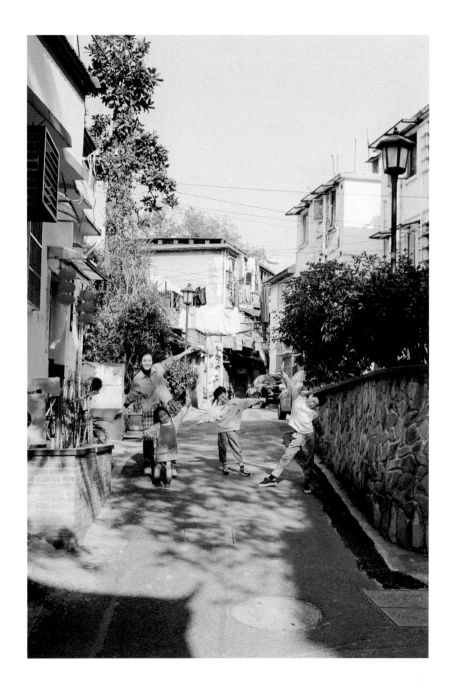

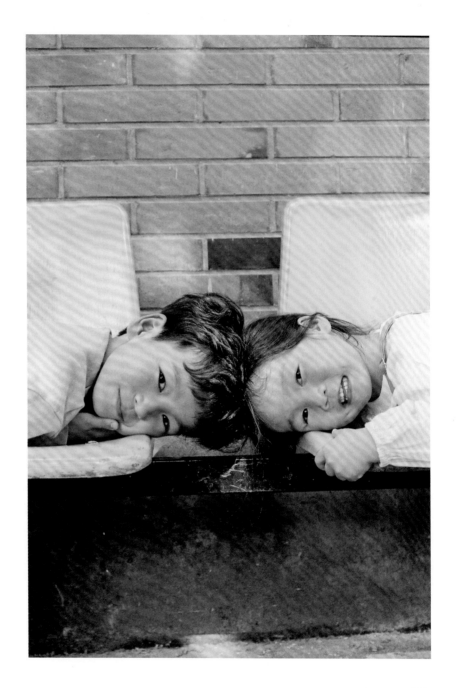

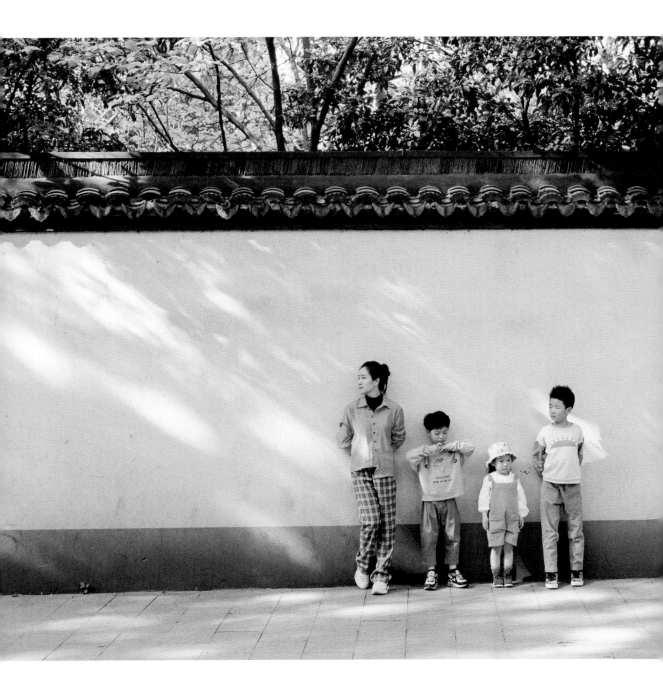

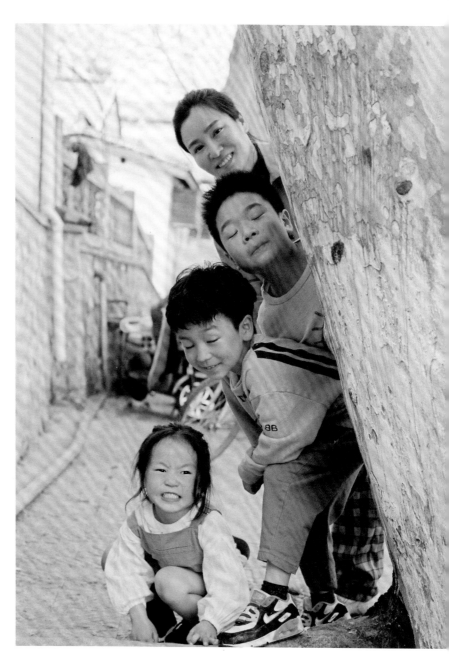

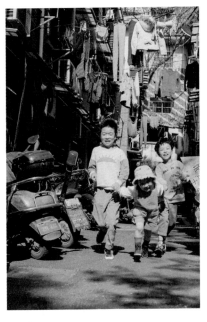

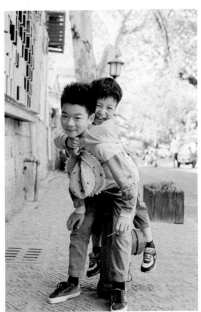

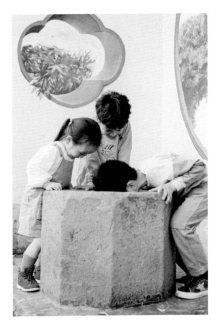

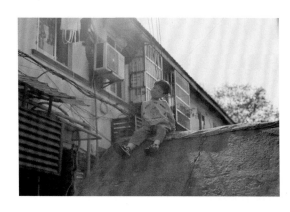

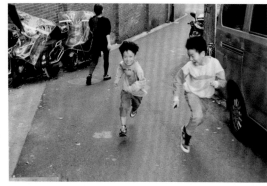

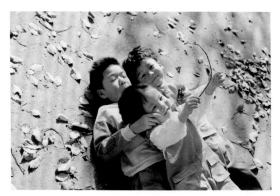

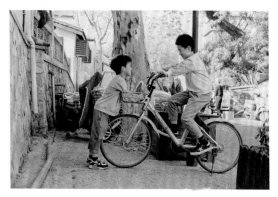

第三节

分享——我记录的小宇宙

　　取景器里的小宇宙带给我的不仅仅是记录的一组又一组的照片，更多的是治愈和温暖。它们见证了我的成长，让我找到了被熨平的童年记忆。

　　希望我的小宇宙能带给你无尽的力量。

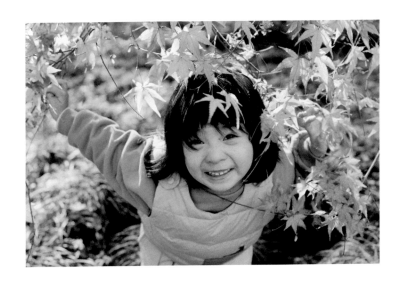

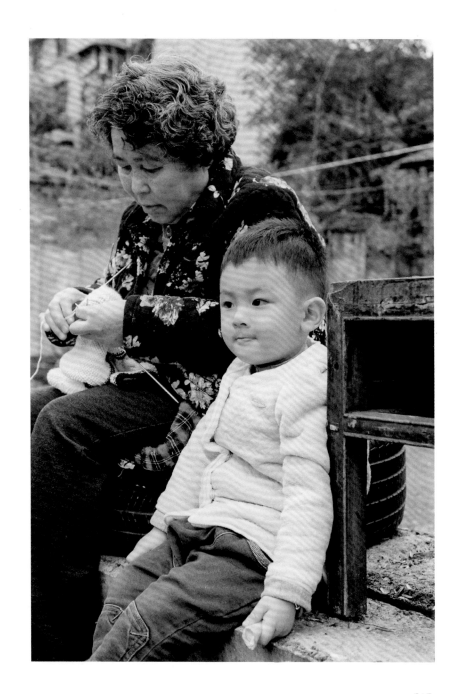

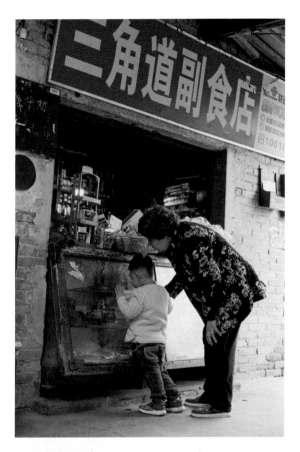

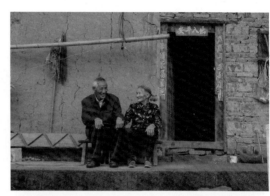
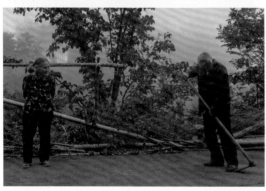
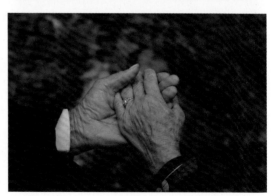

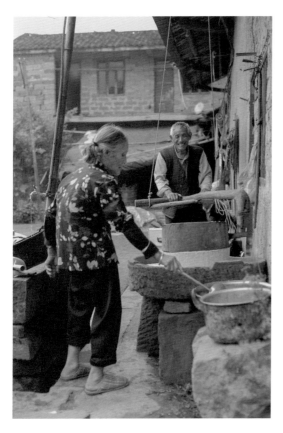

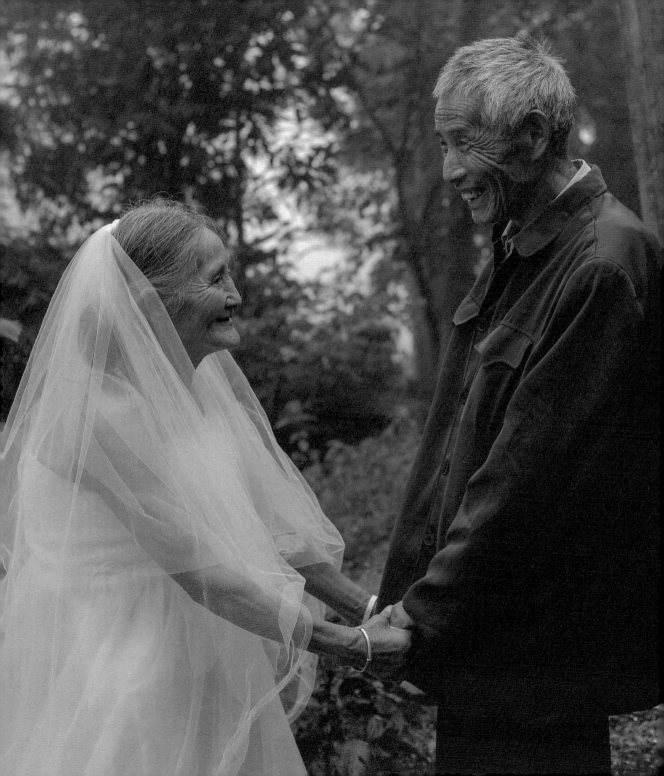

审 美

日常生活中的美学世界

一张生活记录照，不需要有锐利的风格和鲜明的对比；一张生活记录照的审美，来源于生活中点点滴滴的日记式的累积；在生活中遇到的每一件小事、每一次机遇都会影响我们的创作，并在一次又一次的缝隙中撩拨我们的灵感。

　　但拍摄这样的日记式生活照真的简单吗？如果只有一台没有情感的机器，只会机械按下快门，那么这个人永远也不能拍出这样看似平常实则温暖的照片。日记式拍摄是要沉浸在生活里并跳脱出摄影的框架外，是来自生活的感悟和情感的寄托，每一张照片都能映射出摄影师内心对这个世界的观照。

　　日记式拍照的精髓就是要有一双发现生活美学的眼睛，认真观察之后才会将生活的情感赋予在每一次快门按动的声音里，才能逐渐找到自己最适合的记日记手法——即拍摄方式。

　　想拥有一双发现生活美学的眼睛，首先要找到自己的偶像，了解他们，观察他们的作品，通过他们的视角来发现生活的另一面，从而找到自己喜欢的记录方式。开篇讲过，我的家庭摄影启蒙来自日本摄影师森友治，他的家庭记录中是夫妇二人、两个小孩还有爱犬的日常生活，他的照片里处处充满着亲切的熟悉感，毫无雕饰的至真、至纯、令人怦然心动的瞬间被森友治的相机定格，那些恍如昨日的美好就这样展现在眼前。

　　看着这样的照片就感觉流水般的时间过得很缓慢，把生活的细节放大，最细微的、最烦琐的、最平凡的生活——刷牙、睡觉、哭闹……瞬间充满着了不起的幸福的力量。

　　还有一位摄影师，相信喜欢儿童摄影的小伙伴一定不陌生，他就是川岛小鸟。有多少人被简单、可爱、有趣、真实的"未来酱"治愈，不论在心灰意冷时，还是在百无聊赖时，看"未来酱"也一定会被温暖治愈，再强硬的心也会被融化。

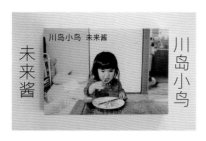

"我就只是捕捉她最自然的瞬间，记录她用力哭、用力玩、用力笑的日常。我不想打断她，也不想要她'规则式'地面对镜头微笑，只想在一旁默默抓住她'努力活着'的证据！"——川岛小鸟

"未来酱"其实并不是小女孩的真实名字。川岛小鸟说，他被小女孩的纯真所感染，在她身上看到了"未来的希望"，从而对小女孩进行长达一年的记录。他用"未来酱"告诉我们，日常生活中的小朋友是多么可爱。

那我们可以用一部手机、一台相机将平凡而安静的家庭生活场景记录下来，可以是孩子日常的哭闹、家人日常的工作、街头随意的游戏场面……将摄影生活化，这样拍出的照片或许更有温度。

在偶像作品启发下，可以初步模仿他们的拍摄风格。学会对比，分析自己的作品，找到自己的拍摄灵感点。想要创造出美的作品，那么就要心里印刻着美的意象，通过不断的实践拍摄，抓住生活中的细节片段，建立自己的灵感库。常常翻阅自己的灵感库，通过分析和比较，总能在不同的阶段领略到不一样的意境，从而提高自己的审美水平，并将收集到的灵感慢慢培养成强大的执行力，最终刻意的模仿自然而然会慢慢转变为自身的审美能力。

审美也是需要生活历练的，多体验生活，让自己不停地去接触新的视角，获得不同的感悟来丰富自己的阅历。总是说一个人的气质里藏着他/她读过的书和走过的路，当然你的照片同样体现了你自身的审美。

很多时候，积极思考比单纯按下快门能更快地让我们掌握拍摄技巧，照片有思想，而我们才会有温度，才能拥有自己的风格，并能发现生活中的美学世界。如何像写日记一样拍照，而不是傻瓜式地直接按下快门？方法便是学会汲取生活中美丽瞬间的养分，来使自己成长和蜕变；发现问题后进行自我反思，要用更锐利的眼光去审视自己的作品；不被条条框框限制住；把灵感融入自己的作品……

生活从来不缺少美，只是缺少发现美的眼睛。

总的来说，就是要多看、多体验、多感知、多学习、多想，将拍摄实践中的死结逐一解开。

后记

像写日记一样，用手机记录下日常瞬间

现在，摄影已经成为每个人生活中的必备技能。而手机相机的应用开创了人人都是摄影师的时代，本来摄影三要素中的构图有一个关键点就是简化，而手机摄影正是对摄影的简化。

家庭日常记录要简化，去掉怪异的装饰物，不再要求小朋友和家人摆奇怪的姿势，告别色彩绚丽、完美无缺的照片修饰，只用一个手机像写日记一样拍照，去发现家庭生活中的美好，探索平凡而幸福的生活，定格永恒的感动瞬间。

手机或许是让我们摆脱器材束缚，能体验到日常记录真正快乐的工具。日常生活中总有精彩的瞬间，而我们只需要拿起手机，对准身边可爱的一切，"咔嚓"，就好了。

读 者 服 务

读者在阅读本书的过程中如果遇到问题，可以关注 "有艺" 公众号，通过公众号与我们取得联系。此外，通过关注 "有艺" 公众号，您还可以获取更多的新书资讯、书单推荐、优惠活动等相关信息。

投稿、团购合作：请发邮件至 art@phei.com.cn。

扫一扫关注 "有艺"